親子で
楽しむ
手形アート

紀錄成長瞬間的
親子手印畫

山崎幸枝 やまざきさちえ 著 ・ 蔡麗蓉 譯

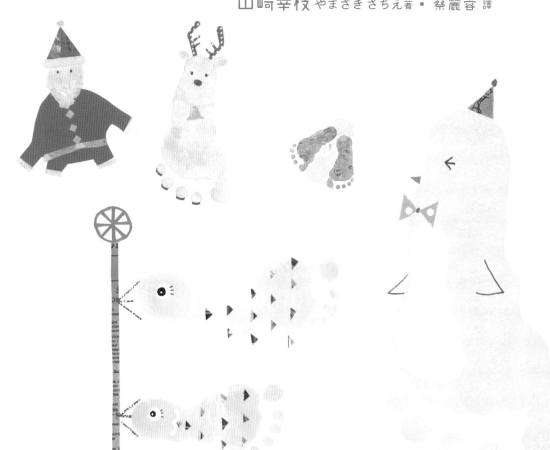

Father's
Day

From Mama & Asahi

June 21, 2015 :)

全家人共同創作的手印（腳印）畫！

「手印畫是什麼？」相信很多人看到這三個字，腦海中都會浮現問號吧？跟一般繪畫相比，手印畫給人的感覺較為陌生。

簡單來說，「手印畫」就是用彩色印泥蓋出手印或腳印的藝術作品。手印畫的創作方式相當千變萬化，很適合大人與孩子一起創作，只要運用雙手、雙腳就能蓋出動物的形狀，或隨著萬聖節、聖誕節等特殊節日創作出應景作品等等。

手印畫的用途也非常多元，可以隨心所欲，變化無窮。例如遇到孩子的生日、紀念日時，可以創作一幅獨家的手印畫，當作孩子的成長記錄，甚至送給爺爺、奶奶當禮物。手印畫之所以迷人，最大的特色在於可以全家人共同創作。現在就請你與孩子一起來體驗魅力無窮的「手印畫」世界！

手印畫有多好玩，
現在就動手試試吧！

手印畫的魅力無窮無盡，
請和孩子一起動手挑戰看看吧！

● 手印畫的六大魅力

紀錄孩子成長

孩子的成長稍縱即逝，但只要利用手印畫，留下美麗的手印與腳印，就能將快樂的回憶與珍貴的成長過程一併記錄下來。

簡單又好學

只要用簡單的工具，像是筆或紙膠帶，幫手印或腳印加上特徵重點即可完成手印畫，不擅長畫圖的人，也能輕鬆完成作品。

適合用來送禮

可以將孩子的成長過程直接轉化成作品，所以最適合用來作為禮物，送給爺爺、奶奶與其他親朋好友，誠心感謝他們的照顧。

當作居家裝飾品

手印畫五彩繽紛，修飾時只要加點巧思，就能變成好看的藝術作品，可以善加運用來裝飾居家。

用作活動布置

每個人都能不費力完成的手印畫作品，最適合用來作為幼兒園、托嬰中心、小學等活動布置。

邊做邊玩

找一個時間和親朋好友一起激發創意，開心的創作手印畫，在歡樂氣氛下，就能完成令人驚豔的作品。

● 創作手印畫時的注意事項

本書所介紹的手印畫題材僅供參考，
父母與孩子可以一起討論、自由創作，完成獨創的手印畫！

Point 1

無論手印或腳印，甚至於左右相反都能創作手印畫。

Point 2

用嬰幼兒的手印創作，作品風格更可愛。本書作品的大小尺寸，以一歲孩子的手印大小為準。

Point 3

裁剪色紙、千代紙、紙膠帶時，可使用剪刀或美工刀以便操作。

Point 4

黏貼紙膠帶或色紙等小配件時，若使用小鑷子會更好操作。

Point 5

創作手印畫時，首先會蓋出外形，但也可以先將紙膠帶貼好。

Point 6

如果紙膠帶黏貼作業較不容易操作時，用彩色筆描繪即可。

Point 7

在修正液上面畫圖時，建議使用油性筆才不容易暈開。

Point 8

在手印畫上黏貼色紙、千代紙時，使用口紅膠以便操作。

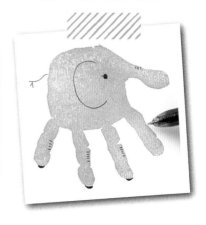

Contents

前言

手印畫讓平凡的日子變豐富了

※創作手印畫將顏料塗在手上時，家長應隨時注意並負起監護責任，避免孩子皮膚發生異狀或是吃進口中，本公司不承擔任何責任。萬一皮膚發生異狀，請盡速接受專科醫師診療。

Contents

For Baby

前言
手印畫讓平凡的日子變豐富了

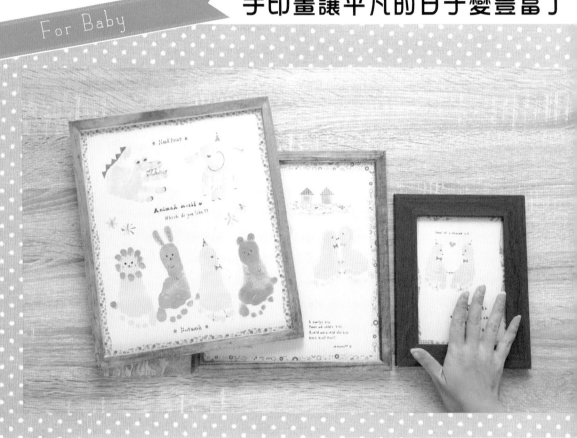

給孩子

慶祝孩子的生日或成長紀錄

照片由右至左，
分別是小貝比剛出生時期、半歲大時、1 歲左右的腳印，
這一年來小貝比的腳居然變得這麼大了。
照顧孩子難免手忙腳亂，
但是像這樣留下紀念，這一年來的成長痕跡就能一目了然。

作法請參閱 → 鱷魚 P.22、大象 P.20、獅子 P.22、兔子
P.24、小雞 P.34、熊熊 P.42

For Family

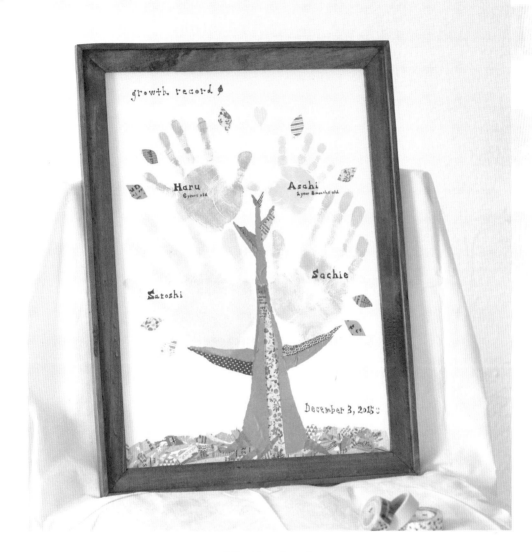

給全家人

就算不會畫畫，也可以全家一起玩

不用害怕不會畫畫，靠創意也能創作出手印畫。

將五彩繽紛的印泥塗在手上，就能和親朋好友一起邊玩邊創作。

作法請參閱 → 手印樹 P.85

裝點房間

讓生活空間頓時亮了起來

靠著五顏六色的各式變化，就能完成美麗的手印畫，

而且最適合用來作為居家裝飾！

作法請參閱 → 手印畫壁飾 P.90

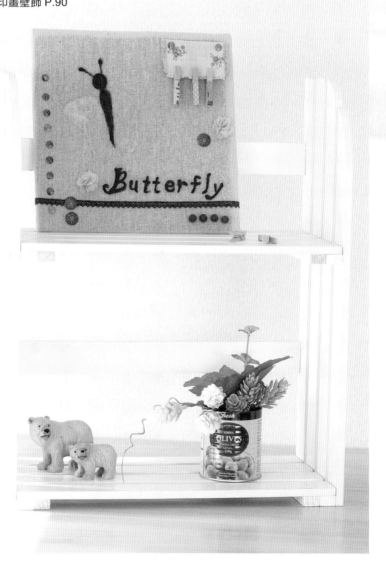

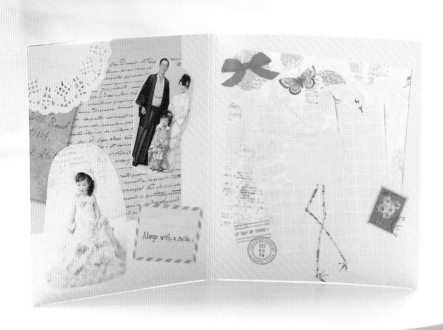

當作禮物

將每個珍貴回憶化為禮物

用孩子的照片等素材搭配上手印畫，
就能當成可愛的禮物送給爺爺、奶奶。

作法請參閱 → 剪貼風卡片 P.86

包裝亮點

用點巧思，禮物包裝變可愛了

送禮時用來包裝的紙袋或禮物盒，
加上手印畫就能讓禮物變得更可愛。

作法請參閱 → 禮物盒＆紙袋 P.88

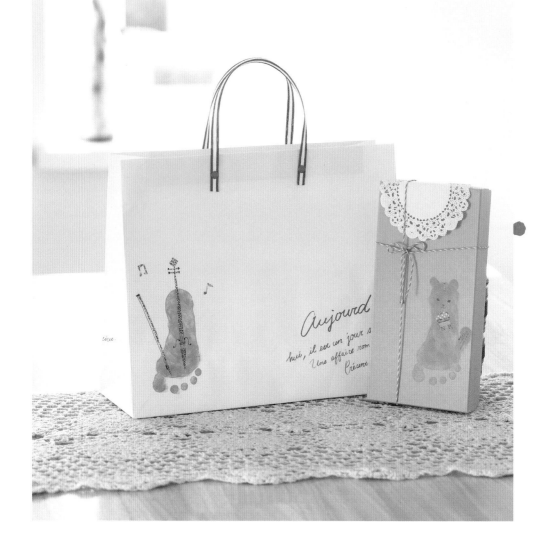

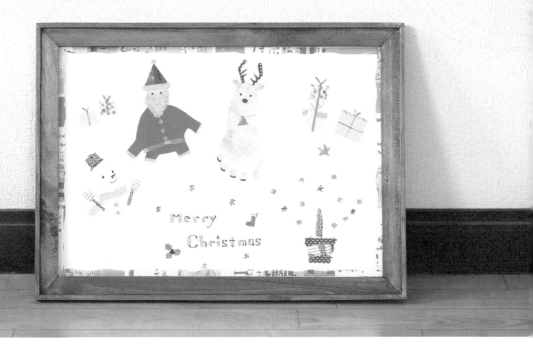

歡度節日

充滿節慶氛圍的應景裝飾

利用手印畫創作的聖誕老公公與馴鹿，
可鑲嵌成聖誕節的圖畫。
配合節日就能創作出各式各樣的題材。

作法請參閱 → 聖誕節 P.68

獨家小物

創作獨家的日常小物

將手帳或筆記本等日常用品，
蓋上手印作為重點裝飾，
這樣便能創造出絕無僅有的獨創小物。

作法請參閱 → 手帳＆寶貝成長書 P.92

創造家族紀念禮物的手印畫

本章先從基本的手印畫開始，
包括運用親子手印造型來創作的「親子象」手印畫，
以及動物大集合的「4隻彩色動物」。
只要讓手印排排站，手印畫作品就會變得很可愛。

親子象　P.20

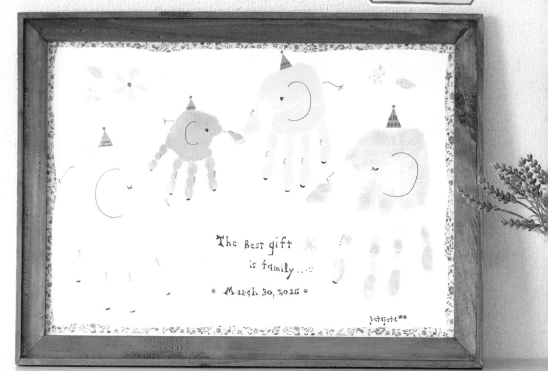

The Best gift
is family....

* March 30, 2016 *

4 隻彩色動物 P.22

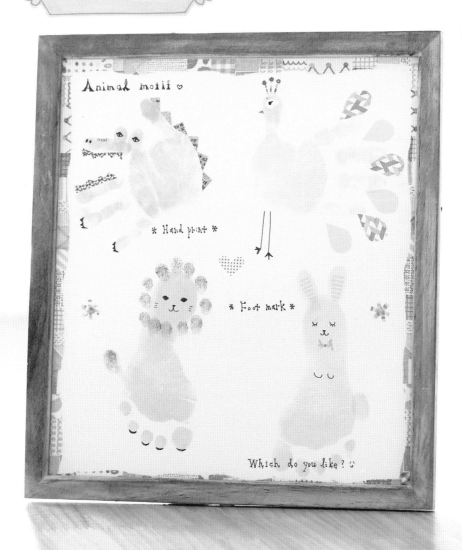

創作玩手印畫之前的親子注意事項

本篇將告訴你,在動手玩手印畫之前,需要準備的用品、注意事項以及蓋手印的方法。

● 準備用品

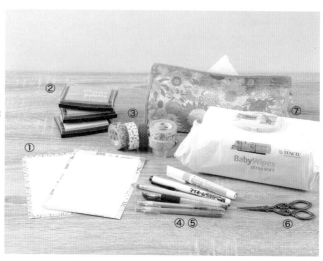

① 圖畫紙
（紙膠帶黏貼方式請參閱 P.26）

② 印泥（水性）
※水彩或其他顏料皆可

③ 紙膠帶
（色紙、千代紙、包裝紙、英文報紙等紙類皆可）

④ 鉛筆

⑤ 中性筆（以下簡稱筆）、油性筆、修正液

⑥ 剪刀（美工刀也可）

⑦ 濕紙巾、面紙

※視其他狀況需要準備的用品

● 口紅膠（用來黏貼色紙）

● 想避免弄髒桌子,可於下方鋪上報紙

● 親子都不怕弄髒的服裝

● 如何挑選顏料

建議使用印泥來創作手印畫,但也可以使用容易取得的水彩來蓋手印。

印泥

可以直接沾在手上,使用起來相當方便,而且用濕紙巾就能輕鬆擦乾淨。雖然需要準備各色印泥,但是完成後的成品會非常好看。

水彩

可將水彩稀釋後塗在手上,也能用海綿沾滿水彩,然後再沾在手上。用水稀釋時,一旦水分太多的話,手印畫乾掉後容易變皺,必須特別注意。

蠟筆塊

這種蠟筆的主原料為製造口紅的石蠟,不會危害環境與身體健康。只要用水稀釋後,就能當作水彩使用。

蓋手印的
基本步驟

和孩子一起玩手印畫時，通常
會手忙腳亂，因此提醒大家切
勿追求完美，抱持著與孩子輕
鬆挑戰看看的心態，才能盡情
享受過程。

① 將印泥沾在孩子手上

讓孩子的手毫無遺漏的沾滿印泥。

② 在圖畫紙上蓋上手印

用另一隻手（或是家長的手）用力壓蓋手
印的手，讓手印能完整的印在圖畫紙上。

③ 確認是否乾燥

手印蓋好後，家長可用手指稍微摸摸看手
印，確認是否已經完全乾燥。

※對嬰幼兒而言，在手印上加上耳朵或尾巴等身體部位時，較不容易操作，所以須請家長於一旁協助。

● 孩子使用顏料時的注意事項

嬰幼兒在蓋手印時，家長必須特別注意，以免孩子操作錯誤，舔到塗
上顏料的手腳。蓋完手印後，手腳應立即用濕紙巾擦乾淨，然後再用
肥皂等清潔用品徹底洗淨。針對肌膚敏感的孩子，建議先將少量顏料
塗在皮膚上，然後立即擦洗乾淨，測試肌膚是否會出現任何反應。

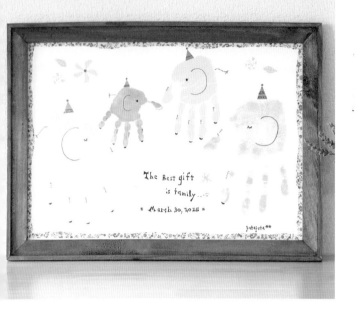

親子一起挑戰大象手印畫！

親子象

張開手指創作的手印畫中，最受歡迎的就是
「親子象」。用爸爸、媽媽和小朋友等全家人
的手印一起創作，操作起來十分簡單，最適合
第一次玩手印畫的人嘗試。

材料
●圖畫紙（A3 大小）
●印泥
　（黃色、粉紅色、水藍色、綠色）
●紙膠帶
●筆（黑色）
●剪刀

作法 **大象**

① 蓋上大人的手印

用黃色印泥蓋上手印。手指根部
等骨頭關節拱起處，以及整個手
掌都要完全蓋出形狀。

作法 **小象**

① 蓋上孩子的手印

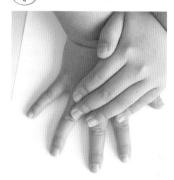

用粉紅色印泥蓋上手印。用另一
隻手用力壓，讓手印完整地蓋在
圖畫紙上。手指根部等骨頭關節
拱起處，與整個手掌都要完全蓋
出形狀。

② 描繪臉、耳朵等部位

等手印完全乾燥後，描繪出眼睛、耳朵、尾巴、象蹄與皺摺。

③ 製作帽子

將紙膠帶裁剪成四角形，再沿著對角線剪出等邊三角形，製作成帽子。

④ 畫上小圓點

將作法③黏貼在大象頭上，並在最頂端畫上小圓點。

② 等待乾燥

蓋好手印後，先等它變乾。

③ 描繪身體其他部位

描繪出眼睛、睫毛、耳朵、尾巴、象蹄與皺摺。

④ 製作帽子

作法與大象相同，將紙膠帶裁剪成帽子的形狀，然後黏貼在小象頭上，並在最頂端畫上小圓點。

① 蓋上手印

先用綠色印泥塗在手上，讓孩子在圖畫紙蓋出完整的手印。

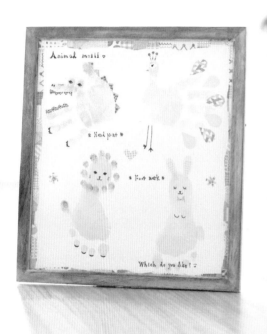

可愛動物大集合

4 隻彩色動物

利用手印及腳印蓋出來的 4 隻動物，每 1
隻都好可愛，只要在畫框中排排站，就是一
幅顯眼又好看的作品。

材料
- 圖畫紙（A4 大小）
- 印泥（黃色、粉紅色、水藍色、綠色、咖啡色）
- 紙膠帶
- 筆（黑色、橘色）
- 油性筆（黑色）
- 修正液
- 剪刀

作法 **獅子**

① 蓋上腳印

先用黃色印泥塗在腳底，讓孩子
在圖畫紙上蓋出完整的腳印。

② 蓋出眼睛

將印泥沾在食指上，再用手指在步驟①的食指手印畫上方，蓋出鱷魚的兩個眼睛。

③ 描繪臉部

用黑筆描繪出鱷魚的鼻孔、皺摺、眼睛、腳爪等臉部及身體不同部位特徵。

④ 製作背鰭與牙齒

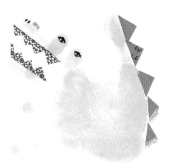

將咖啡色的紙膠帶剪成三角形（參閱 P.27）製作出背鰭，鱷魚牙齒的部分則將紙膠帶裁剪成鋸齒狀後黏貼上去。

② 蓋出尾巴

將黃色印泥沾在小指上，蓋出獅子的尾巴部分，尾巴的尾端再用咖啡色印泥蓋出來。

③ 蓋出鬃毛

將咖啡色印泥沾在小指上，再把圖畫紙 360 度旋轉一圈，陸續蓋出頭部周圍的鬃毛。

④ 描繪臉部和腳爪

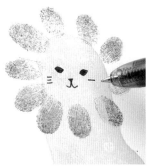

描繪出獅子的眼睛、鼻子、嘴巴、鬍子與腳爪等臉部及身體不同部位特徵。

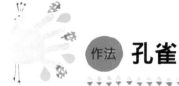

 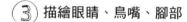

作法 孔雀

① 蓋上手印

用水藍色印泥沾在手上，在圖畫紙上蓋出完整的手印。

② 塗出臉部

用修正液將手印的大拇指中心部位塗白，當作孔雀的臉部。

③ 描繪眼睛、鳥嘴、腳部

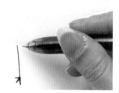

等作法②乾燥後，再用黑色油性筆畫出孔雀的眼睛，並描繪出鳥嘴與腳部等身體不同部位特徵。

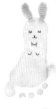

作法 兔子

① 蓋上腳印

將粉紅色印泥沾在腳底，在圖畫紙上蓋出完整的腳印，再將印泥沾在食指上，用食指蓋出兔子的尾巴。

② 蓋出耳朵

將印泥沾在小指上，蓋出兔子的長耳朵。在耳朵頂端輕拍，這樣就能讓印泥暈染開來，蓋出兔子耳朵圓圓的感覺。

③ 描繪臉部和手部

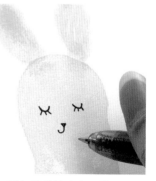

用黑色筆描繪出兔子的眼睛、鼻子、嘴巴、手部等身體不同部位特徵。

▼▼▼▼▼▼▼▼▼▼▼▼▼▼▼▼▼▼▼▼▼▼▼▼▼▼▼▼▼▼▼

④ 黏貼尾部圖案　　　⑤ 製作頭飾　　　　⑥ 完成頭飾

將紙膠帶裁剪成水滴狀（參閱 P.27），黏在手印的手指之間，看起來就像孔雀的尾巴羽毛。

將紙膠帶裁剪成小小的圓形（參閱 P.27）製作出頭飾，並在與臉部有點距離的地方黏上 3 個頭飾。

將紙膠帶裁剪成細條狀（參閱 P.27），黏貼在作法⑤與孔雀的頭之間。

▼▼▼▼▼▼▼▼▼▼▼▼▼▼▼▼▼▼▼▼▼▼▼▼▼▼▼▼▼▼▼

④ 製作耳朵內部　　　⑤ 黏貼耳朵內部　　　⑥ 製作蝴蝶結

將紙膠帶裁剪成四角形後，再斜剪一刀，然後將稜角剪成長橢圓形的樣子，製作出要黏貼在兔子耳朵內部的部分。

將作法④黏貼在兔子的長耳朵上。

將紙膠帶裁剪成三角形（參閱 P.27），在兔子的脖子處黏貼成蝴蝶結的樣子，正中央再用筆畫上打結處。

這樣裝飾更漂亮

紙膠帶的基本技巧

想讓手印畫變得更好看時，紙膠帶立刻就能派上用場。

只要將紙膠帶黏貼在圖畫紙四周形成邊框，作品的質感就會提升許多，

另外也能用來製作作品主角的身體部位、小配件、衣服等等。

● 邊框的基本作法

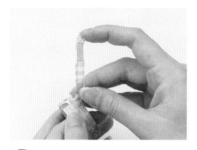

① 紙膠帶從正中央撕成波浪狀。

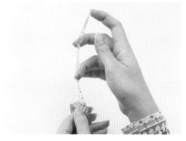

② 撕第一圈時中途不能斷掉，撕第二圈時可依循第一圈的痕跡，輕鬆地撕成一長條。

③ 利用作法②撕好的紙膠帶，黏貼在圖畫紙的邊緣。

④ 完成。裝入畫框時會遮住紙膠帶，所以可在圖畫紙外側約 0.3～0.5 公分的地方留白，稍微往內側貼。

● 各種裁剪技巧

三角形

① 將紙膠帶裁剪成四角形。

② 往作法①的對角線剪下去，剪成三角形。

水滴狀

① 將紙膠帶裁剪成菱形。

② 保留頂端，將其他 3 個稜角剪成圓形，就會變成水滴狀。

小圓形 ○

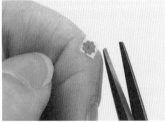
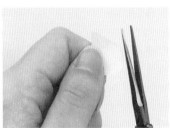

① 將紙膠帶裁剪成小小的四角形。

② 將 4 個稜角剪成曲線狀。

直線

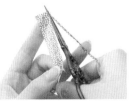

方法 1　將紙膠帶一端黏貼在桌上，拉直後，再往黏貼處剪下去。

方法 2　將紙膠帶一端黏貼在食指上，利用大拇指與中指一邊拉直一邊裁剪。

方法 3　將紙膠帶黏貼在切割墊上，用尺壓住再切割成直線狀。

紙膠帶的應用技巧

利用美工刀或剪刀裁剪後，就能用紙膠帶創作出各式剪貼風格的圖案，
甚至於重點裝飾。用手一撕再重覆黏貼上去，即可完成一幅美麗的作品。

● 手撕拼貼風

混合紙膠帶的圖案與顏色

a. 樹幹或樹木局部用有圖案的紙膠帶來黏貼，成品就會非常好看。

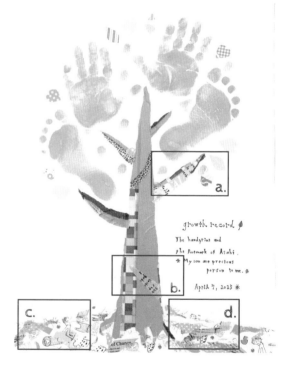

growth record ♦
The handprint and
the footprint of Asahi.
＊ My son are precious
person to me. ＊
April 7, 2023 ＊

b. 樹幹本身也是將棕色的紙膠帶用手撕黏貼而成的。

c. 將五顏六色與各式圖案的紙膠帶重疊在一起，即可展現出泥土鬆軟的感覺。

d. 用手將紙膠帶撕下來，就能呈現出獨特的風格。

● 咔擦剪貼風

色彩繽紛的花朵、樹葉也能簡單完成！

a. 紙膠帶裁剪成四角形後，再剪去稜角增加圓弧度，即可變成花瓣。正中央可用紙膠帶黏貼，或是用筆畫上去。

b. 剪成四角形後，再將兩側剪出曲線狀變成葉子，黏貼在花朵的四周。

c. 將紙膠帶裁剪成等邊三角形，然後貼成圓形變成花瓣。

Do what you feel in your heart to be right—
for you'll be criticized anyway.

petapera **

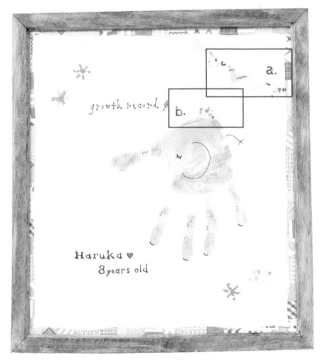

growth record.

Haruka ♥
8 years old

還能剪成配件或裝飾

a. 將紙膠帶裁剪成三角形後排成一列，就是五顏六色的花環了！

b. 將紙膠帶裁剪成梯形後，剪去稜角形成圓弧然後用筆加上重點裝飾，就會變成可愛的帽子。

專欄 用手印畫加文字傳達心裡的話

用手印或腳印蓋出一部分的文字，就能變成「手印文字」！
本篇所介紹的範例雖然不多，但是大家可以發揮創意，蓋出五花八門的文字來。
藉由繽紛又可愛的手印與文字裝點居家空間，就能讓氣氛變得歡樂無比！

利用紙膠帶拼貼

將紙膠帶用手撕下來，再重疊黏貼上去，
因此形成的不平整處獨具特色，不妨隨心所欲創作出你想要的各種文字。

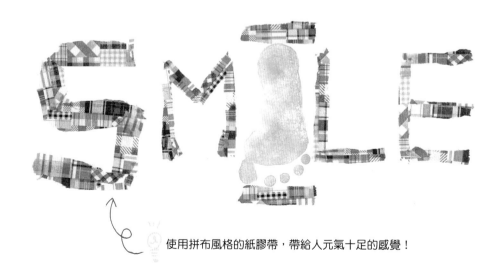

使用拼布風格的紙膠帶，帶給人元氣十足的感覺！

讓文字帶點圓弧度，感覺更可愛。

在手印下方加上包裝紙，就變成 Y 字了。最好使用同色系，才能呈現一體感。

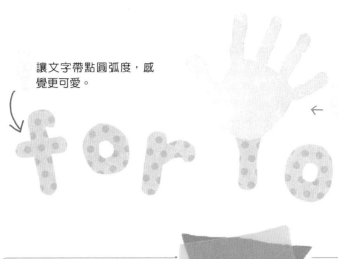

裁剪紙張變成文字

用鉛筆在包裝紙上畫出文字的外形，再用美工刀切割下來。
搭配字體風格尋找適當紙張，也不失為一種樂趣。

注意兩個腳印的角度，不能張得太開，位置要感覺協調才行。

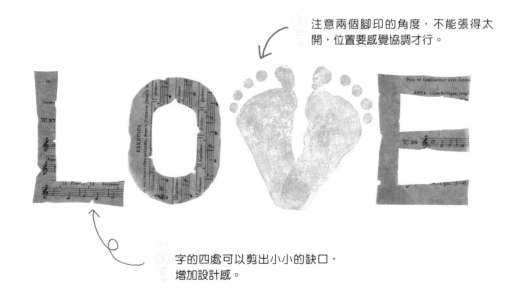

字的四處可以剪出小小的缺口，增加設計感。

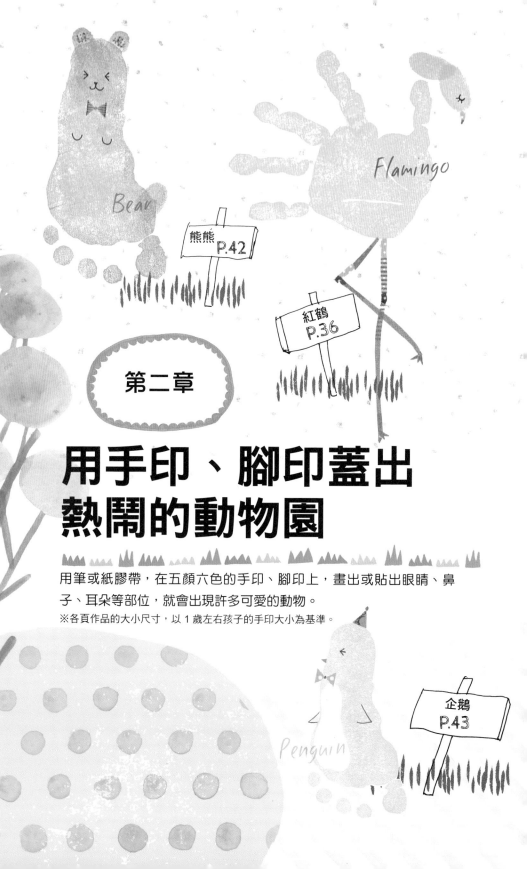

Bear

Flamingo

熊熊 P.42

紅鶴 P.36

第二章

用手印、腳印蓋出
熱鬧的動物園

用筆或紙膠帶，在五顏六色的手印、腳印上，畫出或貼出眼睛、鼻子、耳朵等部位，就會出現許多可愛的動物。

※各頁作品的大小尺寸，以1歲左右孩子的手印大小為基準。

企鵝 P.43

Penguin

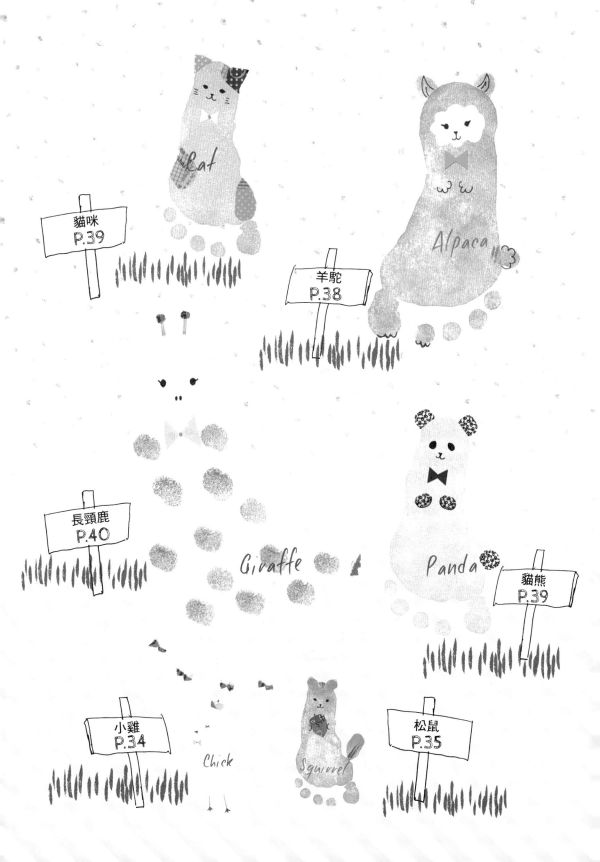

Cat

貓咪
P.39

Alpaca

羊駝
P.38

長頸鹿
P.40

Giraffe

Panda

貓熊
P.39

小雞
P.34

Chick

Squirrel

松鼠
P.35

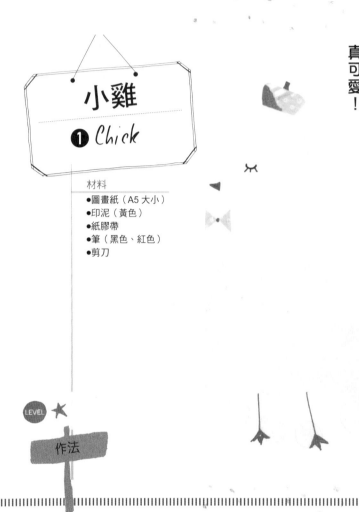

小雞
❶ Chick

材料
- 圖畫紙（A5 大小）
- 印泥（黃色）
- 紙膠帶
- 筆（黑色、紅色）
- 剪刀

頭頂上小巧的五彩帽子
真可愛！

LEVEL ★

作法

① 蓋上腳印

用黃色印泥沾在腳底，在圖畫紙蓋上完整的腳印。

② 描繪眼睛與腳

描繪出眼睛、鳥嘴、腳部。

③ 製作蝴蝶結

將紙膠帶裁剪成三角形後，黏貼上去，再用筆畫上打結處。

④ 製作帽子

裁剪紙膠帶（稜角處稍微剪出圓弧度），畫上帽子的突起處。

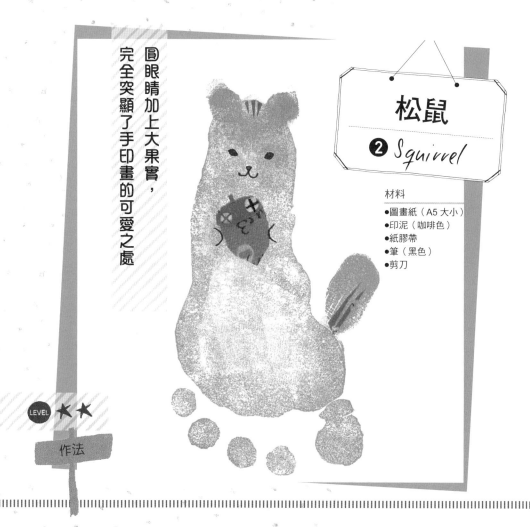

圓眼睛加上大果實，
完全突顯了手印畫的可愛之處

松鼠

② Squirrel

材料

- 圖畫紙（A5 大小）
- 印泥（咖啡色）
- 紙膠帶
- 筆（黑色）
- 剪刀

LEVEL ★★

作法

① **蓋上腳印**

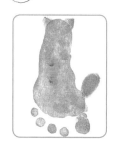

蓋上腳印，再用小指指腹蓋出松鼠兩個耳朵，並用大拇指指腹蓋出蓬鬆的尾巴。

② **描繪臉部**

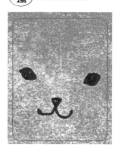

描繪出眼睛、鼻子、嘴巴和手部。如果將眼睛畫成杏仁狀，看起來會更像松鼠。

③ **製作皮毛條紋**

用深色紙膠帶剪成幾個不同大小的細長三角形，當作松鼠的頭部和尾巴的圖案。

④ **製作橡樹子**

用 2 種紙膠帶剪成蒂頭與果實的部分。

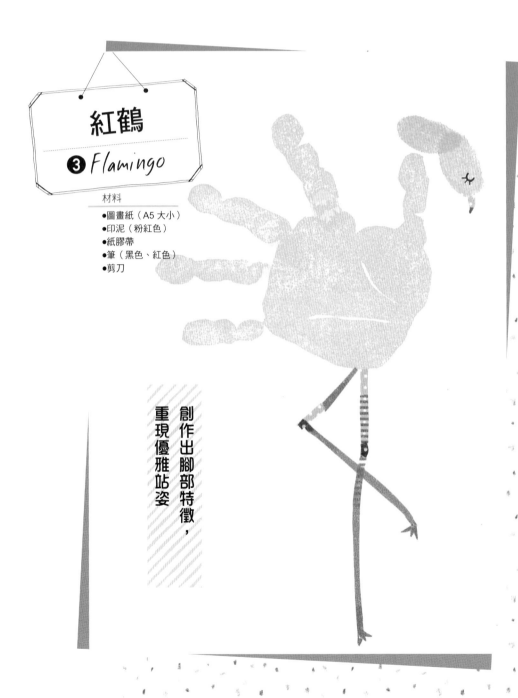

紅鶴

❸ Flamingo

材料

- 圖畫紙（A5 大小）
- 印泥（粉紅色）
- 紙膠帶
- 筆（黑色、紅色）
- 剪刀

創作出腳部特徵，
重現優雅站姿

作法　LEVEL ★★

① 蓋上手印

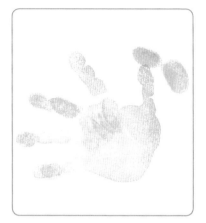

蓋上手印，再用大拇指指腹蓋出 2 個指印，變成紅鶴的頸部與臉部。當作臉部的指印要蓋出手指的圓弧度，而且形狀要大一點。

② 描繪眼睛

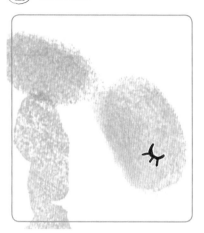

在當作臉部的指印上，描繪出紅鶴的眼睛。

③ 製作鳥嘴

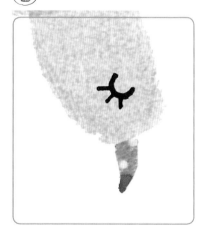

將黃色的紙膠帶剪成鳥嘴的形狀後黏貼上去，前端再用筆塗成紅色，這樣看起來會更加真實。

④ 製作腳部

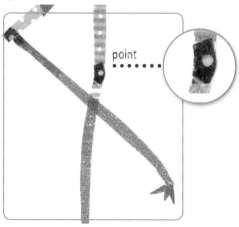

point ········

將紙膠帶裁剪成紅鶴腳部的形狀後黏貼上去，關節處必須重疊黏貼上紅色系的紙膠帶。

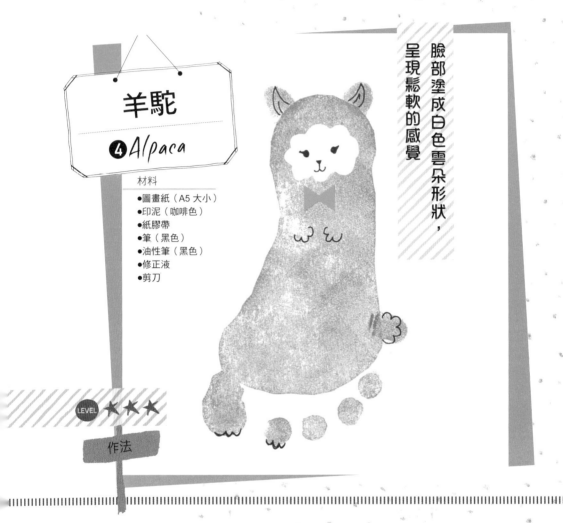

羊駝

④ Alpaca

材料

- 圖畫紙（A5 大小）
- 印泥（咖啡色）
- 紙膠帶
- 筆（黑色）
- 油性筆（黑色）
- 修正液
- 剪刀

LEVEL ★★★

臉部塗成白色雲朵形狀，呈現鬆軟的感覺

作法

① 蓋上腳印

蓋上腳印，再用小指指腹蓋出羊駝的耳朵與尾巴。

② 畫出臉部

用修正液畫出雲朵形狀，描繪出臉部。

③ 描繪五官

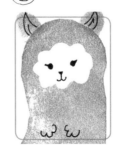

用油性筆描繪出眼睛、鼻子、嘴巴，再用筆畫出耳朵、手部、尾巴、腳部。

④ 製作蝴蝶結

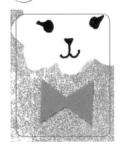

將紙膠帶裁剪成三角形，做出蝴蝶結。

作法

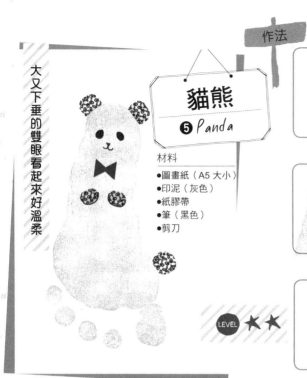

大又下垂的雙眼看起來好溫柔

貓熊
❺ Panda

材料
- 圖畫紙（A5 大小）
- 印泥（灰色）
- 紙膠帶
- 筆（黑色）
- 剪刀

LEVEL ★★

① 蓋上腳印

用灰色印泥蓋上腳印。

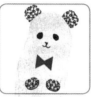

② 描繪臉部

描繪出眼睛、鼻子、嘴巴。眼睛畫得大一點，再加上稍微下垂的感覺，看起來就很像貓熊。

③ 製作蝴蝶結

裁剪紙膠帶做出耳朵、爪子、尾巴、蝴蝶結，分別黏貼在不同位置。

作法

① 蓋上腳印

用黃色印泥蓋上腳印。

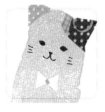

② 描繪臉部

在臉部描繪出眼睛、鼻子、嘴巴、鬍子。眼睛畫成杏仁狀，這樣看起來就像貓咪了。

③ 製作耳朵與身體的圖案

裁剪紙膠帶做出耳朵與身體圖案、蝴蝶結與打結處，然後黏貼上去。

將圖案變化一下，就會變成不同樣子的貓咪

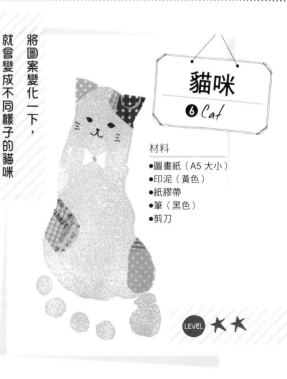

貓咪
❻ Cat

材料
- 圖畫紙（A5 大小）
- 印泥（黃色）
- 紙膠帶
- 筆（黑色）
- 剪刀

LEVEL ★★

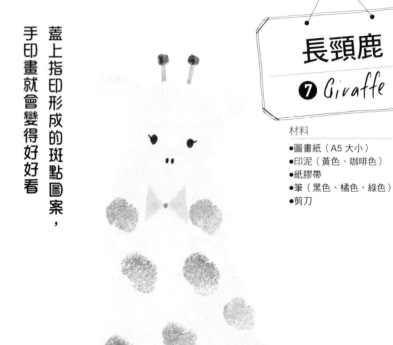

蓋上指印形成的斑點圖案，
手印畫就會變得好好看

長頸鹿

❼ Giraffe

材料

- 圖畫紙（A5 大小）
- 印泥（黃色、咖啡色）
- 紙膠帶
- 筆（黑色、橘色、綠色）
- 剪刀

作法　LEVEL ★★★

① 蓋上腳印

蓋上腳印，再將印泥沾在小指末端，蓋出耳朵和尾巴。

② 描繪臉部

用筆在臉部描繪出眼睛、鼻子、睫毛。

③ 蓋上斑點

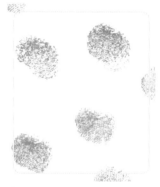

將咖啡色印泥沾在小指腹，幫長頸鹿加上斑點圖案。

④ 製作鹿蹄與尾巴末端

將紙膠帶裁剪成小鋸齒狀，黏貼在鹿蹄與尾巴末端。

⑤ 製作鹿角

將紙膠帶裁剪成圓形，黏貼在與頭部有點距離的地方，再從鹿角用筆畫線連到頭部。

⑥ 製作蝴蝶結

將紙膠帶裁剪成三角形後黏貼成蝴蝶結，正中央再用筆畫上打結處。

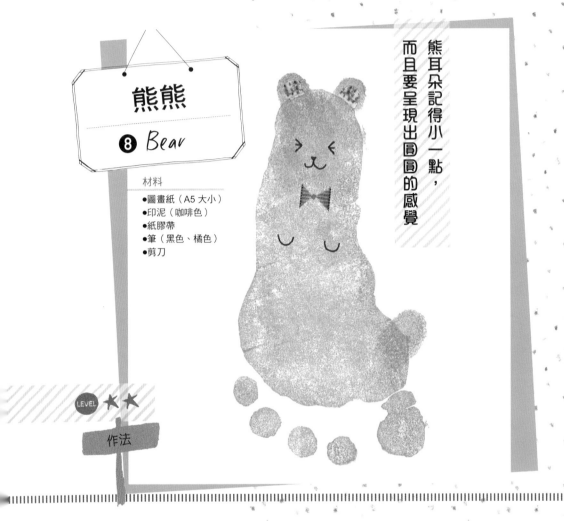

熊熊

❽ Bear

材料
- 圖畫紙（A5 大小）
- 印泥（咖啡色）
- 紙膠帶
- 筆（黑色、橘色）
- 剪刀

LEVEL ★★

作法

熊耳朵記得小一點，而且要呈現出圓圓的感覺

① 蓋上腳印

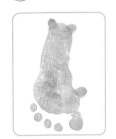

蓋上腳印，將印泥沾在小指上，蓋出耳朵和尾巴。

② 描繪臉部與手部

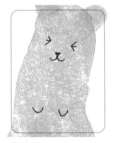

描繪出眼睛、鼻子、嘴巴、手部。表情可藉由不同的眼睛造型作變化。

③ 製作蝴蝶結

將紙膠帶裁剪成三角形後黏貼上去，然後再用筆畫上打結處。

④ 製作耳朵內部

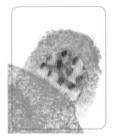

裁剪紙膠帶（稜角處要剪成有點圓弧度）黏貼在耳朵上。

呆呆的企鵝，一定要搭配蝴蝶結與帽子

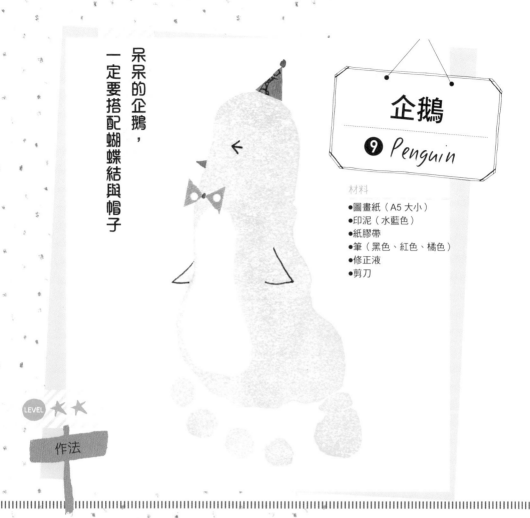

企鵝

❾ Penguin

材料

- 圖畫紙（A5 大小）
- 印泥（水藍色）
- 紙膠帶
- 筆（黑色、紅色、橘色）
- 修正液
- 剪刀

LEVEL ★★

作法

① **蓋上腳印**

蓋上腳印，再將印泥沾在小指上蓋出翅膀。

② **畫出腹部**

用修正液畫出企鵝的肚子，記得要畫成葫蘆形。

③ **描繪臉部與翅膀**

描繪出臉部、翅膀，再用橘色筆畫出鳥嘴。

④ **製作蝴蝶結**

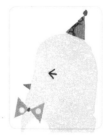

裁剪紙膠帶做出蝴蝶結與帽子，最後用筆畫上圓點。

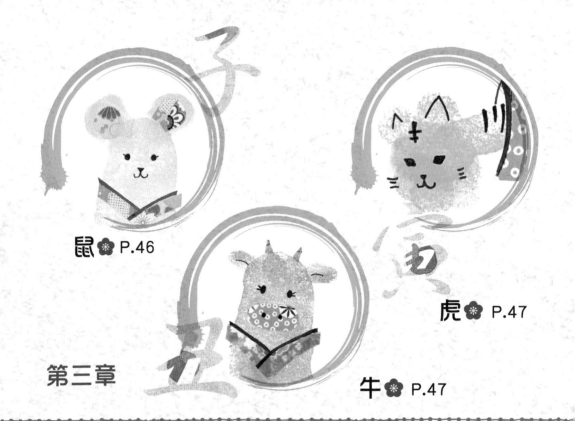

用十二生肖畫拜年

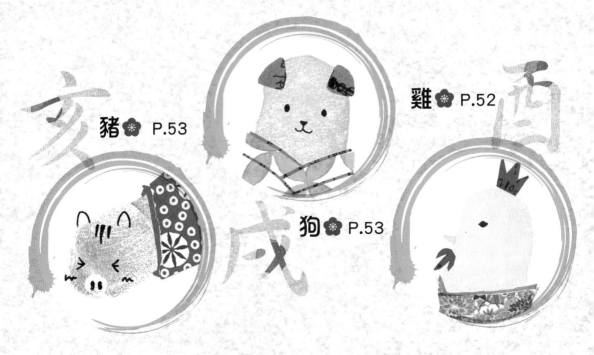

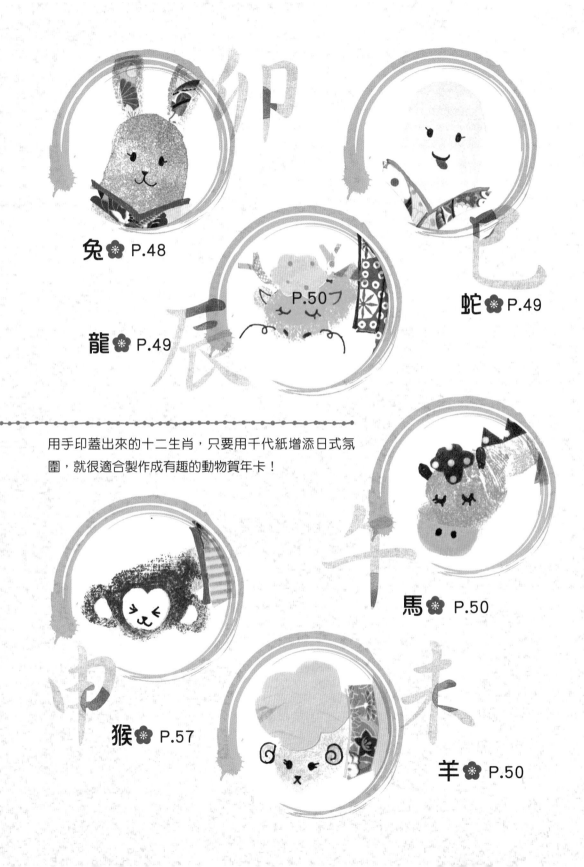

兔✿ P.48

蛇✿ P.49

龍✿ P.49

P.50

用手印蓋出來的十二生肖，只要用千代紙增添日式氛圍，就很適合製作成有趣的動物賀年卡！

馬✿ P.50

猴✿ P.57

羊✿ P.50

十二生肖之首，
就是象徵子孫滿堂的「老鼠」

子 鼠

材料
- 圖畫紙（A5 大小）
- 印泥（灰色）
- 千代紙
- 口紅膠
- 筆（黑色、粉紅色）
- 剪刀

作法

LEVEL ★★

① 蓋上腳印

蓋上腳印，再將印泥沾在中指指腹蓋出耳朵。用指印蓋出大一點的圓形，這樣看起來才會更像老鼠。

② 描繪臉部與尾巴

描繪出眼睛、鼻子、嘴巴、尾巴，也能另外畫上牙齒。

③ 製作領子與耳朵內部

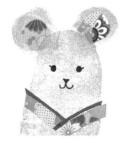

裁剪千代紙做出和服的領子與耳朵內部，最後再用筆畫出和服領子的邊緣。

46

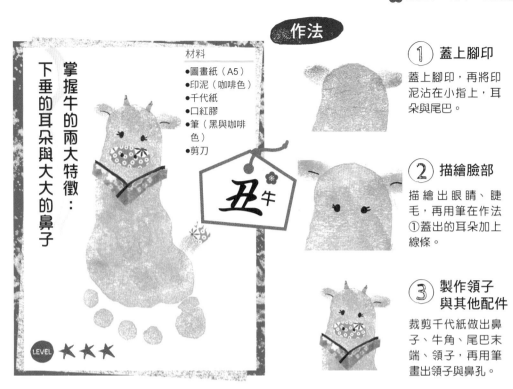

作法

掌握牛的兩大特徵：
下垂的耳朵與大大的鼻子

材料
● 圖畫紙（A5）
● 印泥（咖啡色）
● 千代紙
● 口紅膠
● 筆（黑與咖啡色）
● 剪刀

丑牛

LEVEL ★★★

① 蓋上腳印

蓋上腳印，再將印泥沾在小指上，耳朵與尾巴。

② 描繪臉部

描繪出眼睛、睫毛，再用筆在作法①蓋出的耳朵加上線條。

③ 製作領子與其他配件

裁剪千代紙做出鼻子、牛角、尾巴末端、領子，再用筆畫出領子與鼻孔。

作法

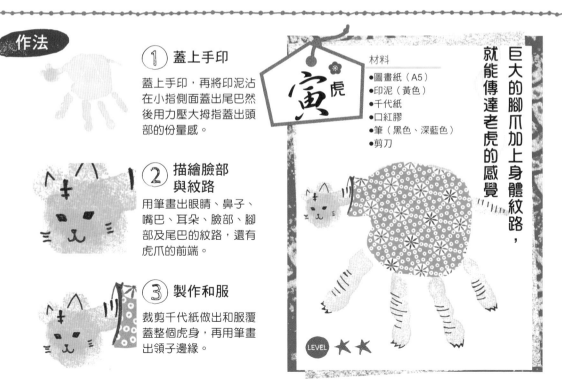

巨大的腳爪加上身體紋路，
就能傳達老虎的感覺

材料
● 圖畫紙（A5）
● 印泥（黃色）
● 千代紙
● 口紅膠
● 筆（黑色、深藍色）
● 剪刀

寅虎

LEVEL ★★

① 蓋上手印

蓋上手印，再將印泥沾在小指側面蓋出尾巴然後用力壓大拇指蓋出頭部的份量感。

② 描繪臉部與紋路

用筆畫出眼睛、鼻子、嘴巴、耳朵、臉部、腳部及尾巴的紋路，還有虎爪的前端。

③ 製作和服

裁剪千代紙做出和服覆蓋整個虎身，再用筆畫出領子邊緣。

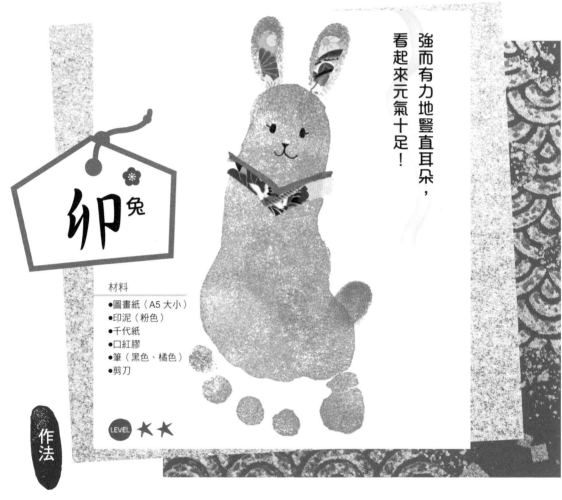

強而有力地豎直耳朵，
看起來元氣十足！

卯 兎 ❋

材料
- 圖畫紙（A5 大小）
- 印泥（粉色）
- 千代紙
- 口紅膠
- 筆（黑色、橘色）
- 剪刀

LEVEL ★★

作法

① 蓋上腳印

蓋上腳印，再用指印蓋出耳朵與尾巴。

② 描繪臉部

描繪出眼睛、鼻子、嘴巴。加上睫毛的話，兔子看起來會更可愛。

③ 製作領子與耳朵內部

裁剪千代紙做出耳朵內部與和服的領子，再用筆畫出領子的邊緣。

作法

① 蓋上手印

蓋上手印，再用力壓大拇指蓋出頭部的份量感。然後將印泥沾在小指上，蓋出耳朵、尾巴。

② 描繪臉部與尾巴

用筆描繪出眼睛、睫毛、鼻子、鬍子、耳朵。再於尾巴形狀的上方畫上尾巴。

③ 製作和服等配件

裁剪千代紙做出和服，再用筆畫出領子邊緣然後裁剪紙膠帶做出背鰭、龍角、頭部毛髮。

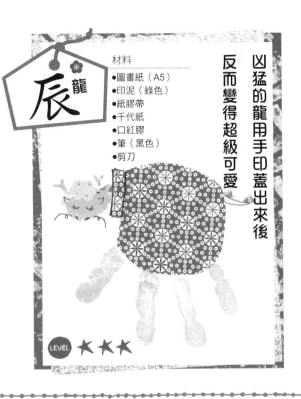

凶猛的龍用手印蓋出來後
反而變得超級可愛

辰 龍

材料
●圖畫紙（A5）
●印泥（綠色）
●紙膠帶
●千代紙
●口紅膠
●筆（黑色）
●剪刀

LEVEL ★★★

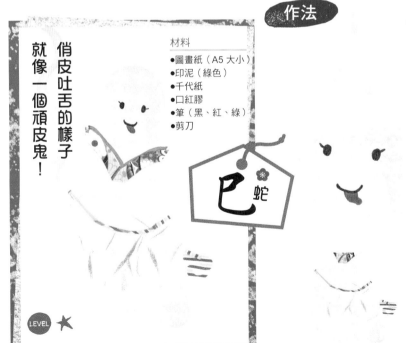

俏皮吐舌的樣子
就像一個頑皮鬼！

材料
●圖畫紙（A5 大小）
●印泥（綠色）
●千代紙
●口紅膠
●筆（黑、紅、綠）
●剪刀

巳 蛇

LEVEL ★

作法

① 蓋上腳印

用綠色印泥在圖畫紙上蓋出腳印。

② 描繪臉部

用筆描繪出眼睛、睫毛、嘴巴、舌頭。再將舌頭畫得稍微長一些，看起來就像蛇了。

③ 製作和服與尾巴

裁剪千代紙做出和服、細腰帶、尾巴，再用筆畫出領子邊緣。

午 馬

材料
- 圖畫紙（A5大小）
- 印泥（咖啡色）
- 紙膠帶
- 千代紙
- 口紅膠
- 筆（黑色）
- 剪刀

用咖啡色紙膠帶做成鬃毛及尾巴

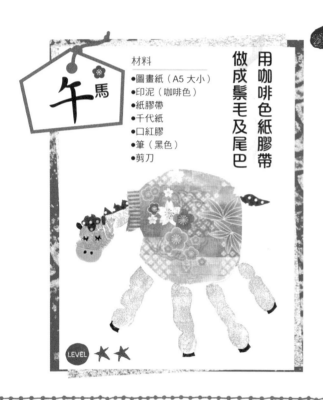

LEVEL ★★

作法

① 蓋上手印

蓋上手印，再用力壓大拇指蓋出頭部的份量感。

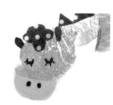

② 描繪臉部與馬蹄

用筆在頭部描繪出耳朵、眼睛、睫毛，再於腳尖畫上馬蹄。

③ 製作和服等配件

裁剪紙膠帶做出頭部鬃毛、尾巴，再裁剪千代紙做出和服、鼻子，再畫上鼻孔。

作法

① 蓋上手印

蓋上手印，再用力壓大拇指蓋出頭部份量感。

② 描繪臉部與羊蹄

用筆描繪出眼睛、睫毛、鼻子、嘴巴、羊角，並將羊角塗成黃色。然後畫上羊蹄。

③ 製作羊毛與領子

將千代紙裁剪成雲朵狀，做出頭部毛髮、身體毛髮。領子也用千代紙裁剪製作，再用筆畫出領子的邊緣。

未 羊

材料
- 圖畫紙（A5大小）
- 印泥（灰色）
- 千代紙
- 口紅膠
- 筆（黑色、黃色）
- 剪刀

淺色千代紙裁剪成的羊毛，看起來好暖和

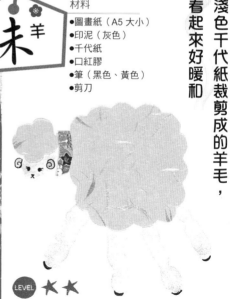

LEVEL ★★

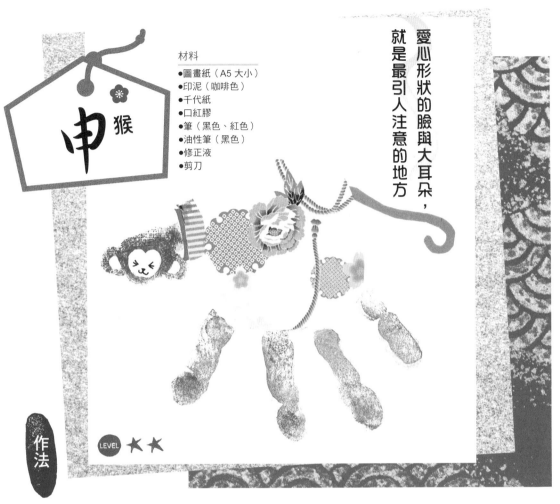

申　猴

材料
- 圖畫紙（A5 大小）
- 印泥（咖啡色）
- 千代紙
- 口紅膠
- 筆（黑色、紅色）
- 油性筆（黑色）
- 修正液
- 剪刀

愛心形狀的臉與大耳朵，
就是最引人注意的地方

作法

LEVEL ★★

① 蓋上手印

蓋上手印，再用力壓大拇指蓋出頭部的份量感，然後用小指蓋出耳朵。

② 畫出臉部

塗上修正液，在頭部畫出臉部空間。此外耳朵內部也要塗上修正液。

③ 描繪臉部

等修正液乾燥後，再用油性筆描繪出眼睛、鼻子、嘴巴。

④ 製作和服與尾巴

裁剪千代紙做出和服、尾巴，再用筆畫出領子的邊緣。

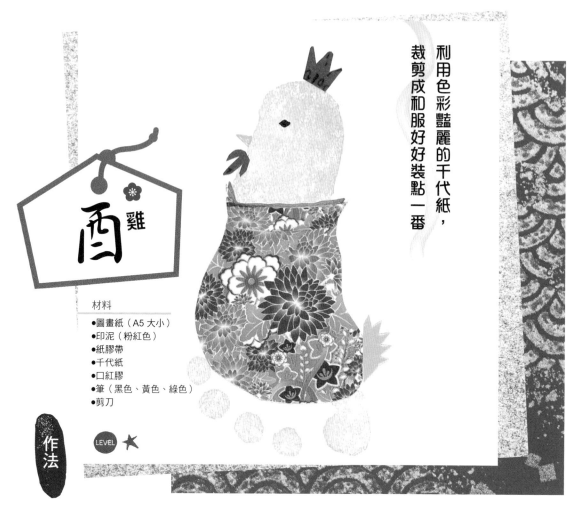

酉 雞

材料
- 圖畫紙（A5 大小）
- 印泥（粉紅色）
- 紙膠帶
- 千代紙
- 口紅膠
- 筆（黑色、黃色、綠色）
- 剪刀

作法

LEVEL ★

① 蓋上腳印

用粉紅色印泥蓋上腳印。

② 製作臉部

用筆描繪眼睛與鳥嘴。再裁剪紙膠帶做出雞冠、肉垂。

③ 製作和服與尾巴羽毛

裁剪千代紙做出和服，再用筆畫出領子邊緣，然後裁剪紙膠帶做出尾巴羽毛。

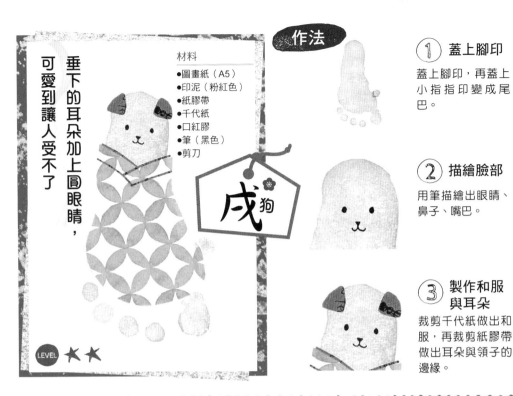

垂下的耳朵加上圓眼睛，
可愛到讓人受不了

材料
- 圖畫紙（A5）
- 印泥（粉紅色）
- 紙膠帶
- 千代紙
- 口紅膠
- 筆（黑色）
- 剪刀

戌 狗

LEVEL ★★

作法

① 蓋上腳印
蓋上腳印，再蓋上小指指印變成尾巴。

② 描繪臉部
用筆描繪出眼睛、鼻子、嘴巴。

③ 製作和服與耳朵
裁剪千代紙做出和服，再裁剪紙膠帶做出耳朵與領子的邊緣。

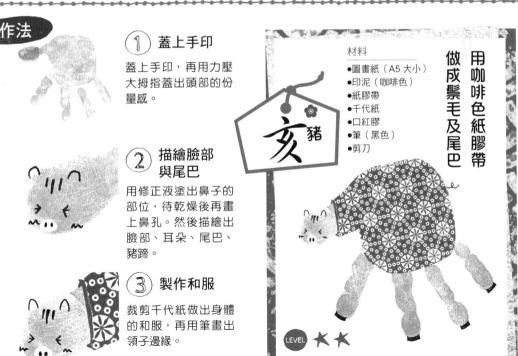

作法

① 蓋上手印
蓋上手印，再用力壓大拇指蓋出頭部的份量感。

② 描繪臉部與尾巴
用修正液塗出鼻子的部位，待乾燥後再畫上鼻孔。然後描繪出臉部、耳朵、尾巴、豬蹄。

③ 製作和服
裁剪千代紙做出身體的和服，再用筆畫出領子邊緣。

用咖啡色紙膠帶
做成鬃毛及尾巴

材料
- 圖畫紙（A5 大小）
- 印泥（咖啡色）
- 紙膠帶
- 千代紙
- 口紅膠
- 筆（黑色）
- 剪刀

亥 豬

LEVEL ★★

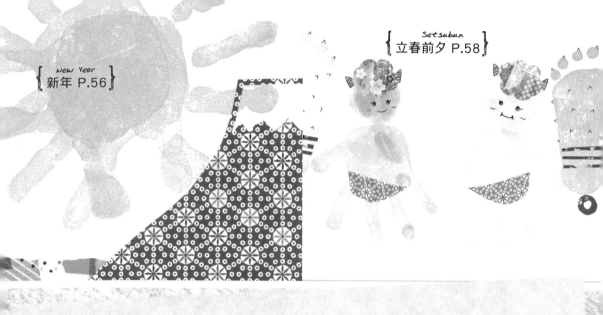

第四章

用手印畫歡度四季節日

四季節日與活動也可以用手印畫來度過，裝飾在屋子裡讓節慶氣氛更加濃厚。本章手印畫以日本節日為主，像是立春前夕（2月3日）、女兒節（3月3日）、男兒節（5月5日，日本以前的端午節，現為兒童節）、七夕（7月7日）等，你也可以和孩子一起發揮創意，創造獨屬於本地的有趣節慶手印畫喔！

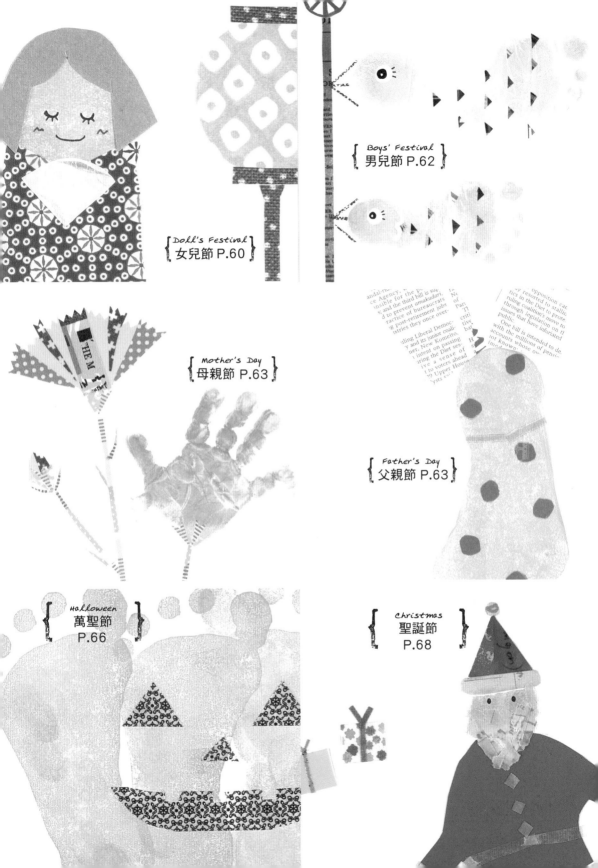

新年 元旦日出

誠心祈求「今年一整年都能順利」，
再用孩子的手印蓋出光輝奪目的元旦日出。
搭配千代紙所裁剪的富士山，充分展現新年新氣象。

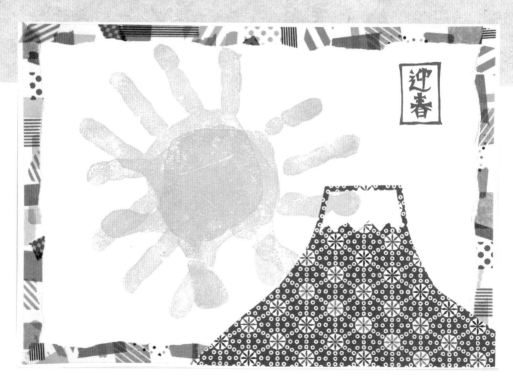

 材料 ●圖畫紙（A5 大小）●印泥（黃色）●紙膠帶●千代紙●口紅膠●鉛筆●筆（紅色·美工刀）

作法

① 用紙膠帶做出邊框

用手撕紙膠帶，再黏貼在圖畫紙邊緣做出邊框。圖畫紙需留白約 0.3 ～0.5 公分，以便裝入畫框。

② 蓋上手印

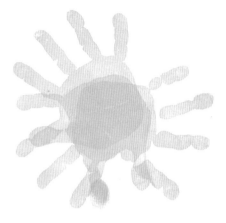

以手掌中心點為軸心，用旋轉的方式蓋上手印，共須蓋 3 次手印，以便形成一個圓圈。

③ 製作富士山

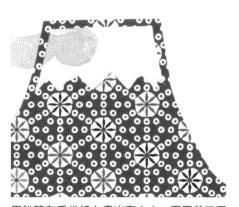

用鉛筆在千代紙上畫出富士山，再用美工刀切割下來，製作出剪貼風的富士山，然後用口紅膠黏貼在圖畫紙上。

④ 加上文字框

最後用筆寫上印章風格的「迎春」二字，表達新年的恭賀之意。

{ 立春前夕 鬼 }

孩子對於「鬼」真是又愛又怕，
但是用手印蓋出來的鬼就變得很可愛，
還能不費吹灰之力舉起腳印蓋成的超大狼牙棒。
最後只要畫上不同表情，就能讓可怕的鬼變得好可愛！

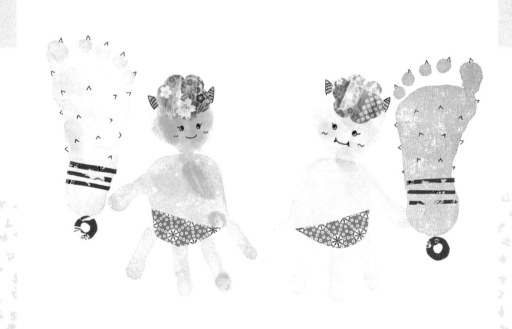

 材料 ●圖畫紙（A4 大小）●印泥（綠色、粉紅色、水藍色、黃色）●紙膠帶●千代紙
●口紅膠●鉛筆●筆（黑色、紅色、黃色）●剪刀

作法

① 蓋上手印與腳印

在圖畫紙蓋上雙手雙腳的手印、腳印。再將
印泥沾在小指上，輕壓幾下蓋出鬼的頭部。

② 描繪臉部及其他部位

用筆在作法①完成的頭部描繪出眼睛、嘴
巴、獠牙、利角、臉頰的線條，並在狼牙棒
上畫上尖刺。

③ 製作頭髮與配件

用筆將利角塗成黃色，再將色紙剪成雲朵狀
後黏貼在頭上，然後裁剪千代紙做出配件黏
貼在身體上。

④ 製作狼牙棒的裝飾

將紙膠帶裁剪成細條狀，以及中間剪成圓形
中空的圓形，做成狼牙棒的裝飾。

女兒節
天皇、皇后人偶

「女兒節」這天雖然依舊寒氣逼人，但是春天也即將迎來。

這是屬於女孩的節日，所以創作時採用溫暖柔和的色調。

再加上六角紙燈及花朵，讓女兒節氣氛更濃厚！

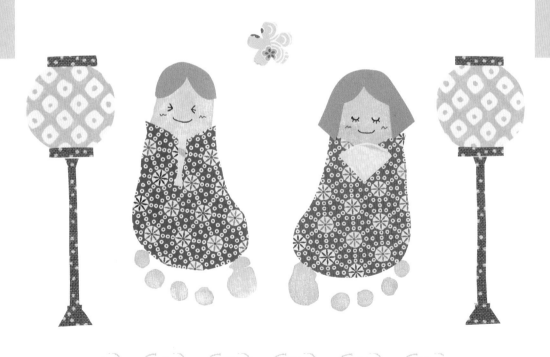

 材料　●圖畫紙（A4 大小）●印泥（粉紅色）●紙膠帶●千代紙●折紙用色紙●口紅膠
●鉛筆●筆（黑色、紅色）●剪刀或美工刀

 作法

① 蓋上腳印，描繪臉部

蓋上雙腳腳印，再用筆在臉部描繪出眼睛、嘴巴、臉頰的線條，臉部五官愈往中間靠，看起來愈可愛。

② 完成天皇人偶的最後修飾

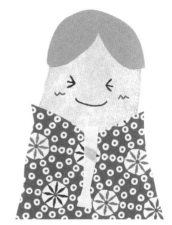

用色紙及千代紙製作出天皇人偶的頭髮、和服、手持的笏，並分別黏貼在不同位置上。

③ 完成皇后人偶的最後修飾

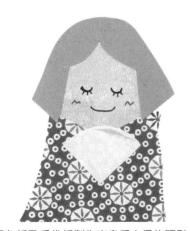

用色紙及千代紙製作出皇后人偶的頭髮、和服、手持的扇，並分別黏貼在不同位置上。

④ 加上六角紙燈及花朵

用鉛筆在千代紙上畫出六角紙燈及花朵，再切割下來黏貼於圖畫紙上，然後裁剪紙膠帶做出六角紙燈的木頭部分和已貼好的六角紙燈組合在一起。

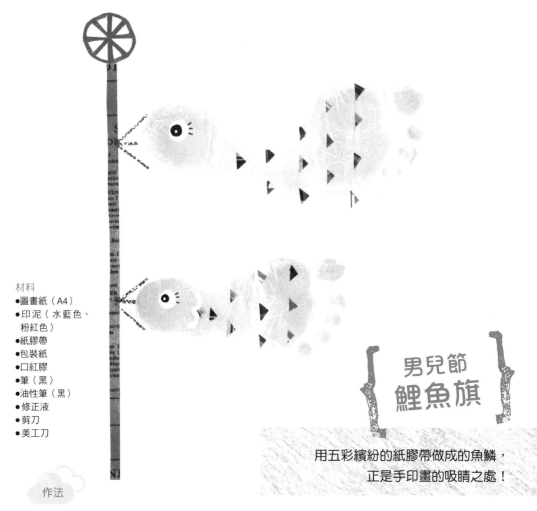

材料
- ●圖畫紙（A4）
- ●印泥（水藍色、粉紅色）
- ●紙膠帶
- ●包裝紙
- ●口紅膠
- ●筆（黑）
- ●油性筆（黑）
- ●修正液
- ●剪刀
- ●美工刀

{ 男兒節 }
鯉魚旗

用五彩繽紛的紙膠帶做成的魚鱗，
正是手印畫的吸睛之處！

作法

① 蓋上腳印

讓小朋友一個個輪流蓋上一排腳印。

② 描繪臉部

用修正液畫出白眼珠與魚鰓，待乾燥後，再用油性筆畫上黑眼珠、睫毛。

③ 製作魚鱗

將紙膠帶裁剪成三角形，排列成魚鱗的樣子黏貼上去。

④ 製作輻輪

裁剪包裝紙做出輻輪、長棍、繩子，再與鯉魚旗連結起來。

作法

材料
- ●圖畫紙（A5 大小）
- ●印泥（粉紅色）
- ●紙膠帶
- ●剪刀

① **蓋上手印**

用粉紅色印泥蓋上手印。

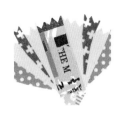

② **製作莖葉**

裁剪紙膠帶做出莖、葉，讓手印看起來像康乃馨。

③ **製作花朵**

使用各種圖案的紙膠帶製成康乃馨的花朵，花瓣頂端須呈鋸齒狀。

{ **母親節 康乃馨** }

在母親節這一天，誠心地用康乃馨手印畫作為謝禮！

作法

① **蓋上手印**

用水藍色印泥蓋腳印。

材料
- ●圖畫紙（A5 大小）
- ●印泥（水藍色）
- ●紙膠帶
- ●口紅膠
- ●英文報紙
- ●剪刀

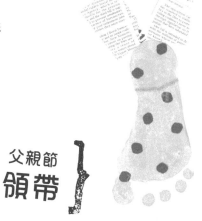

② **製作領帶圖**

用剪刀將紙膠帶剪成圓形及細條狀，當作領帶圖案黏貼在腳印上。

③ **製作領子**

將英文報紙剪成長方形，在腳印上稍微斜斜地黏貼上去，看起來才會更像領子。

{ **父親節 領帶** }

用爸爸喜歡的顏色和圖案做條領帶送給他。

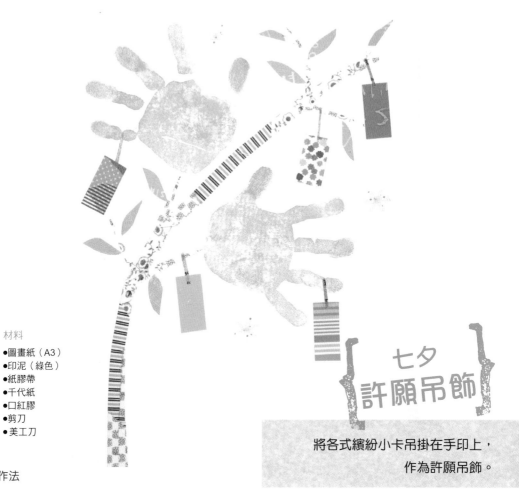

材料
- ●圖畫紙（A3）
- ●印泥（綠色）
- ●紙膠帶
- ●千代紙
- ●口紅膠
- ●剪刀
- ●美工刀

作法

七夕
許願吊飾

將各式繽紛小卡吊掛在手印上，
作為許願吊飾。

① 蓋上手印

由軸心處隨意展開，蓋上雙
手手印。

② 製作枝葉

裁剪紙膠帶做出枝葉，並將
紙膠帶重疊黏貼在一起形成
枝葉。

③ 製作吊掛小卡

將紙膠帶及色紙裁剪成四角
形及細條狀，做成吊掛小
卡，黏貼在樹枝及手印上。

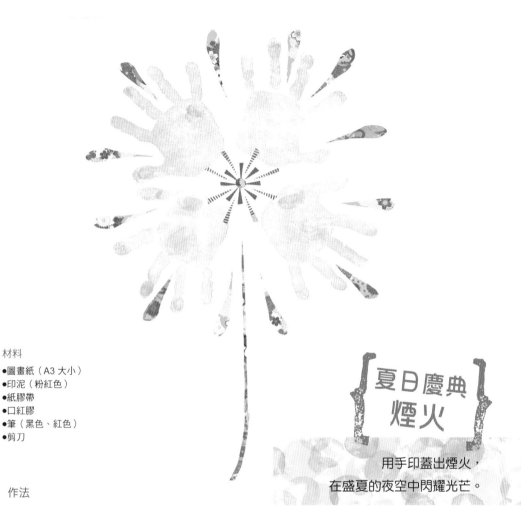

材料
- 圖畫紙（A3 大小）
- 印泥（粉紅色）
- 紙膠帶
- 口紅膠
- 筆（黑色、紅色）
- 剪刀

{夏日慶典
煙火}

用手印蓋出煙火，
在盛夏的夜空中閃耀光芒。

作法

① 蓋上手印

在圖畫紙正中央以繞圈方式蓋上雙手手印 2 次，合計需蓋上 4 個手印。

② 製作煙火的中心部位

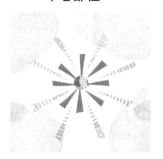

將千代紙及紙膠帶裁剪成細條狀，做出煙火中心部位。

③ 製作火星

將千代紙裁剪成細長水滴狀，做出火星及煙火升空時的線條。

Halloween

{ 萬聖節三寶
鬼怪、黑貓、南瓜 }

鬼怪熱鬧群聚的萬聖節，也是容易創作的手印畫題材。
利用手印及紙膠帶的顏色，就能呈現出萬聖節的氣氛。
作品完成後，再加上十字架、月亮、蝙蝠、文字等圖案點綴，看起來更有氣氛！

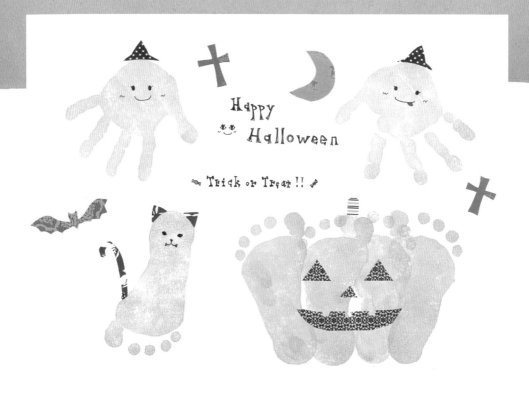

 材料 ●圖畫紙（A3 大小）●印泥（粉紅色、灰色、黃色）●紙膠帶●口紅膠●筆（黑色、紅色）●剪刀

作法　**鬼怪**

① 蓋上手印

用粉紅色印泥蓋上手印。

② 描繪臉部

在手印上描繪出眼睛、睫毛、嘴巴、舌頭、臉頰線條，舌頭稍微吐出來，讓鬼怪看起來更可愛。

③ 製作帽子

將紙膠帶裁剪成帽子狀，黏貼在頭頂上。

作法　**黑貓、南瓜**

① 蓋上腳印

蓋上用來當作黑貓的腳印。蓋南瓜用的腳印時，右腳腳印需要稍微重疊，平行地蓋上 2 次，左側也以相同作法，將左腳的腳印蓋上 2 次，使腳印呈現梯形。

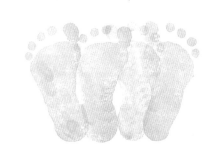

② 製作黑貓的臉部

用黑筆描繪出眼睛、鼻子、嘴巴、利牙，再將紙膠帶裁剪成三角形，黏貼上去做為耳朵。

③ 製作尾巴

將紙膠帶裁剪成彎彎的曲線狀，做出黑貓的尾巴。

④ 製作南瓜的臉

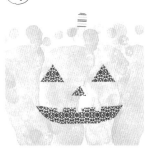

裁剪紙膠帶做出南瓜的蒂頭與臉部，鼻子的三角形要剪得比眼睛小一點。

聖誕節四寶
聖誕老公公、馴鹿、聖誕樹、雪人

用手印畫創作聖誕節必備飾品，讓大人小孩都能沈浸在歡樂氣氛裡。待完成後，再裝飾些禮物盒或文字，就是一幅超級可愛的作品。

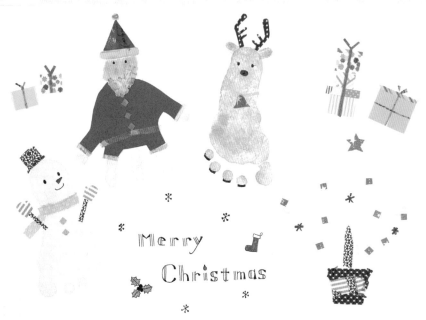

作法 材料 ●圖畫紙（A3大小）●印泥（水藍色、灰色、粉紅色、咖啡色、綠色）
●紙膠帶●折紙用色紙●口紅膠●筆（黑色、紅色）●剪刀

雪人
．．．．．．．．

① 蓋上腳印

用水藍色印泥蓋上腳印。

② 製作臉部與帽子

用筆描繪眼睛與嘴巴，再裁剪紙膠帶做出鼻子與帽子。

③ 製作小配件

裁剪紙膠帶做出手臂、手套、圍巾、扣子，分別黏貼在不同位置上。

作法

聖誕老公公……

① 蓋上手印

先蓋上灰色的手印，再將粉紅色印泥沾在小指上，在手腕上方蓋出聖誕老公公的臉部，並描繪出眼睛。

② 製作聖誕老公公的衣服

用色紙裁剪出聖誕老公公的衣服，再用紙膠帶裁出扣子、腰帶、袖子等配件。

③ 製作鬍子、帽子

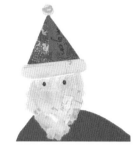

裁剪紙膠帶做出帽子、裝飾、鬍子。鬍子以剪貼畫的風格，將紙膠帶撕成小塊狀貼上去。

馴鹿……

① 蓋上腳印

用咖啡色印泥蓋上腳印，再將印泥沾在小指末端，在頭部蓋上指印做出耳朵。

② 製作臉部及鹿蹄

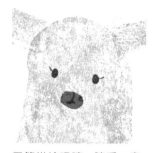

用筆描繪眼睛、睫毛、鹿蹄，再裁剪紙膠帶做出鼻子。

③ 製作鹿角與鈴噹

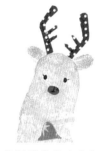

裁剪紙膠帶做出鹿角、繩子、鈴噹，再分別黏貼在不同位置上。

聖誕樹……

① 蓋上手印

用綠色印泥蓋上手印。

② 製作飾品

將紙膠帶裁剪成四角形及星形，做出宛如雪花結晶的飾品，再黏貼上去。

③ 製作樹幹及花盆

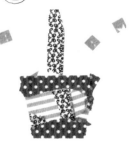

用手撕紙膠帶再重疊黏貼上去，做出樹幹及花盆。

第五章　可愛的大自然花草生物

大自然的花草生物全部都能用手印畫創作出來，
揮灑個人創意，隨便你怎麼組合搭配都行！

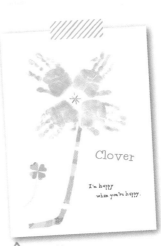

Clover

I'm happy
when you're happy.

幸運草　P.73

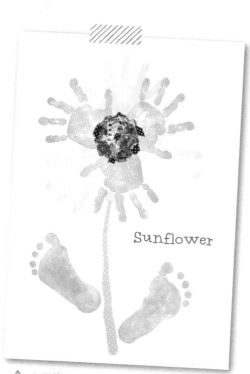

Sunflower

向日葵　P.72

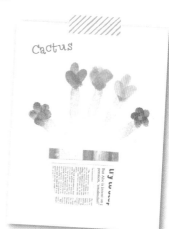

Cactus

仙人掌　P.73

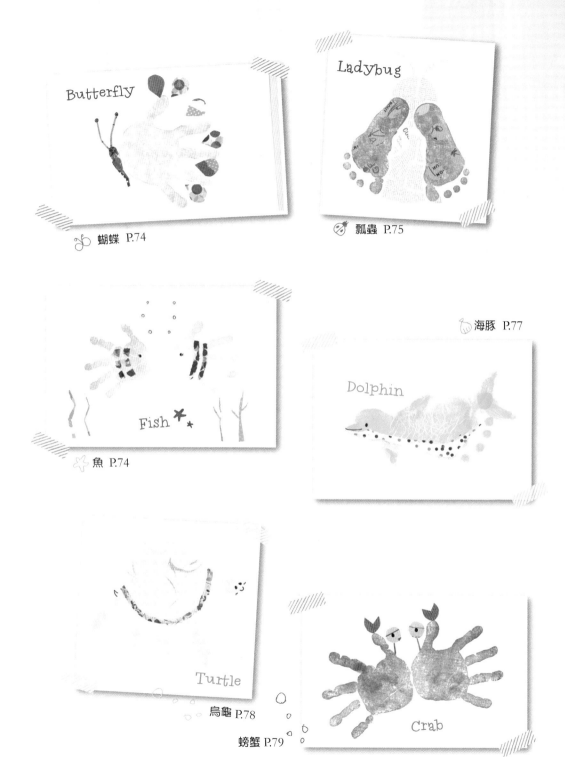

Butterfly

Ladybug

Fish ✦ ✦

Dolphin

Turtle

Crab

用黃色手印蓋出最能代表夏天的向日葵

Sunflower
向日葵
LEVEL ★★

材料

●圖畫紙（B4 大小）
●印泥（黃色、綠色）
●紙膠帶

🍃 作法

① 將手印蓋成圓形

就像用手印畫出圓形一樣，
將左右手分別蓋上3次手印。

② 製作花蕊

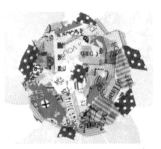

用手撕各種咖啡色系紙膠
帶，黏貼在步驟①中心位置。

③ 製作莖葉

用手撕紙膠帶做出莖的部位，
然後再將腳印蓋在莖的兩側。

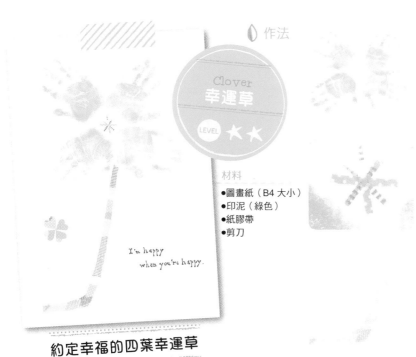

約定幸福的四葉幸運草

◑ 作法

① 製作葉子
從中心位置以旋轉360度的方式，分別用左右手各蓋上2次手印。

② 製作中心部位
用剪刀將紙膠帶裁剪成細條狀，以交叉的方式黏貼在作法①的中心位置。

③ 製作莖部
用手撕紙膠帶做出莖的部位，曲線狀的部位用重疊方式黏貼上去。

材料
●圖畫紙（B4大小）
●印泥（綠色）
●紙膠帶
●剪刀

◑ 作法

① 蓋上手印與指印
蓋上手印，再將印泥沾在小指上，用指印蓋出花朵。

② 製作花朵部位
利用指印及紙膠帶的技巧，想辦法做出各式各樣的花朵。

③ 製作花盆
將英文報紙裁剪成花盆狀，黏貼時稍微覆蓋住手掌部位，做出花盆。

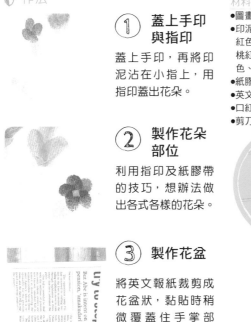

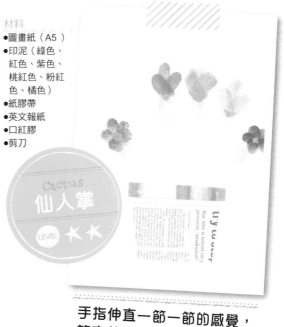

材料
●圖畫紙（A5）
●印泥（綠色、紅色、紫色、桃紅色、粉紅色、橘色）
●紙膠帶
●英文報紙
●口紅膠
●剪刀

手指伸直一節一節的感覺，簡直就和仙人掌如出一轍！

Butterfly
蝴蝶

LEVEL ★ ★

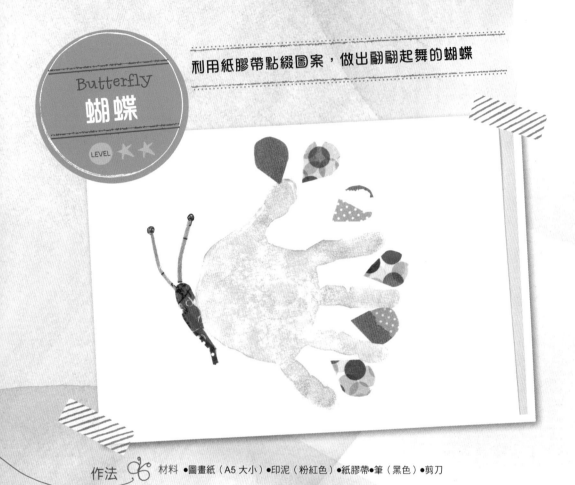

作法　材料 ●圖畫紙（A5大小）●印泥（粉紅色）●紙膠帶●筆（黑色）●剪刀

① 蓋上手印　　② 製作翅膀　　③ 製作身體與觸角

用粉紅色印泥沾在手上，在圖畫紙蓋出完整手印。

用剪刀將紙膠帶裁剪成水滴狀，作為翅膀的圖案然後黏貼在手指中間。

用紙膠帶裁出身體與觸角，再用筆將觸角前端塗成圓形。

活用英文報紙及包裝紙，讓作品變得更好看

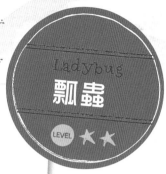

Ladybug

瓢蟲

LEVEL ★★

作法 材料 ●圖畫紙（A4 大小）●印泥（橘色）●包裝紙●英文報紙●口紅膠●剪刀或美工刀

① 蓋上腳印圓形

將腳尖稍微打開，蓋出八字形的腳印。

② 製作翅膀圖案

用剪刀將包裝紙剪成圓形後貼上去，在腳印上做出翅膀的圖案。

③ 製作頭、身體、觸角

裁剪英文報紙黏貼在腳印之間的位置，再做出頭部、身體、觸角。

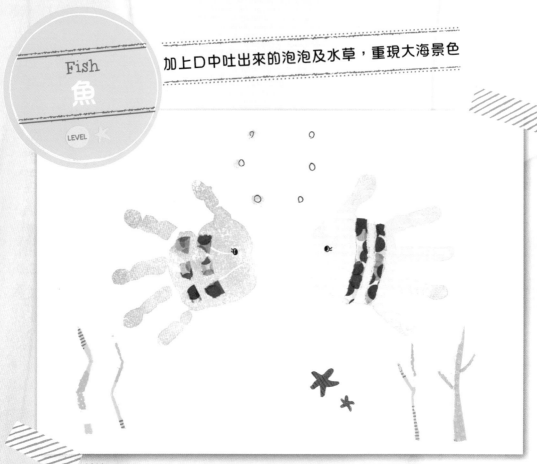

Fish

魚

LEVEL

加上D中吐出來的泡泡及水草，重現大海景色

材料 ●圖畫紙（A4 大小）●印泥（粉紅色、水藍色）●紙膠帶●筆（黑色）●剪刀

☆ 作法

① 蓋手印，描眼睛

② 製作魚的圖案

③ 製作水中的景色

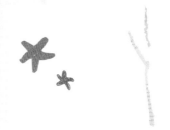

蓋上雙手的手印，再用筆描繪出魚的眼睛、睫毛。

將紙膠帶撕成曲線狀，再黏貼在身體上，做出魚的圖案。

裁剪紙膠帶做出海星及水草等水中景色，然後用指印及筆畫出泡泡。

用腳印蓋出基本造型，接著加上背鰭及尾鰭

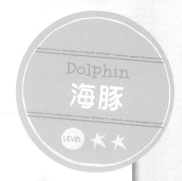

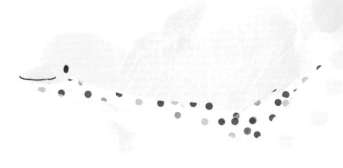

材料　●圖畫紙（A5 大小）●印泥（水藍色）●紙膠帶●筆（黑色）●修正液

作法

① 用腳印蓋出海豚外型

蓋上腳印，再將印泥沾在小指上，蓋出嘴巴、背鰭、胸鰭、尾鰭。

② 描繪臉部

用筆描繪出眼睛、嘴巴。

③ 製作腹部

用修正液將腹部塗白，然後再裁剪紙膠帶黏貼在修正液上。

干代紙的花色最適合作為烏龜的甲殼！

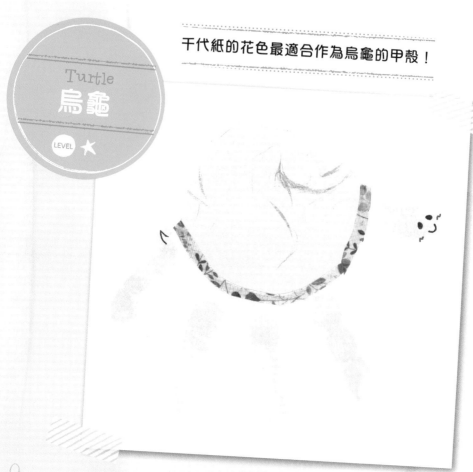

材料 ●圖畫紙（A5 大小）●印泥（綠色）●紙膠帶●千代紙●口紅膠●筆（黑色、紅色）●剪刀

作法

① 蓋上手印

② 描繪臉部及尾巴

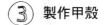
③ 製作甲殼

蓋上手印，再將印泥沾在小指上，蓋出尾巴。

用筆描繪出眼睛、嘴巴、臉頰的線條、尾巴。

將千代紙裁剪成甲殼的形狀，覆蓋在烏龜身體上，然後再裁剪紙膠帶黏貼在邊緣。

靠著轉來轉去的眼睛，即可一展幽默的表情

Crab
螃蟹
LEVEL ★

材料 ●圖畫紙（A4 大小）●印泥（橘色）●紙膠帶●包裝紙●口紅膠●筆（黑色）●剪刀

作法

① 蓋上雙手的手

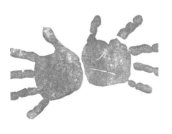

從中心位置180度展開，蓋上雙手手印。

② 製作蟹螯尾巴

裁剪紙膠帶做出蟹螯。蟹螯做得大一點，看起來會很可愛。

③ 製作眼睛

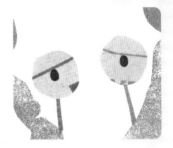

將包裝紙裁剪成圓形後黏貼上去，畫上眼睛。裁剪紙膠帶，將眼睛與身體連結起來。

專欄 ② 用可愛文字的書寫技巧裝點手印畫

讓手印畫看起來更精緻的關鍵就是「手寫文字」。

可能一開始不知道該如何下筆，但是只要掌握幾點絕竅，任何人都能輕鬆完成。

● 在文字中間塗滿顏色

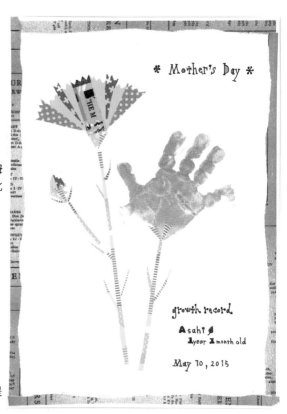

在文字中間塗滿顏色

只要加上作品主題文字，用彩色筆在字母中間塗滿顏色即可，五顏六色的色彩變化讓文字看起來很華麗。

在文字末端加圓點

只須在字母線條末端加上圓點即可，這是書寫圓潤字體時經常使用的技巧。

● 字體加粗吸引目光

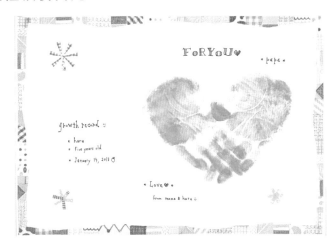

直線加粗

將字母的直線多畫二、三道強調線條，就能呈現出具視覺效果的手寫文字。

> **多加一道工夫可讓手印畫變得更有意思！**
>
> * haru
> * five years old
> * January 14, 2015 ♂

加上製作日期或年齡

很多人會在作品加上主題文字，或是蓋手印的作者姓名、年齡、日期。如果能再加點插圖或記號，可增添更多趣味性。

● 讓文字充滿不協調的多變性

Haru
6 years old

Best gift is family.

不但具視覺效果且相當適合主題文字！

上圖為只將第 1 個字母加粗的範例，右圖則是將文字大小與位置隨意變化充滿幽默感的風格。

第六章

手印畫
六大日常生活應用篇

全家人一起來玩手印畫，還能送給爺爺奶奶當禮物，
甚至在基本的手印題材加點巧思，就能天馬行空玩不完。

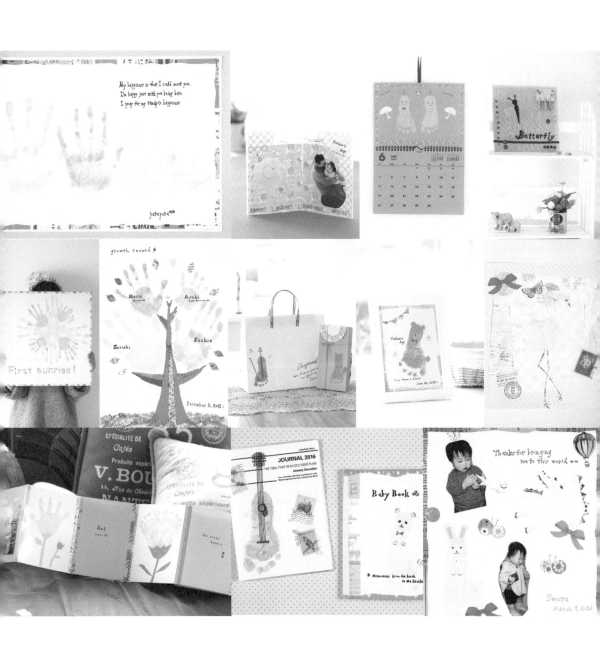

應用1.全家同樂手印畫

將印泥沾在手上，使勁在圖畫紙上蓋出手印，三兩下就能完成美麗藝術品，這就是手印畫的迷人之處。本篇將介紹全家同樂的手印作品。

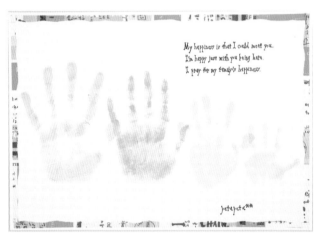

統一使用柔和的色調

簡樸的全家手印畫

只要將全家四口的手印蓋在圖畫紙上，就能完成一幅手印畫。手印的色調統一選擇淡色系，再用紙膠帶做出邊框，增添鮮豔色彩，使作品充滿時尚感。

迎接引頸翹望的聖誕節

聖誕樹

全家一起動手做手印樹，迎接聖誕節的到來。將全家人的手印一個個重疊蓋上去，然後再用手撕紙膠帶黏貼成聖誕樹的飾品、樹幹、花盆即可。

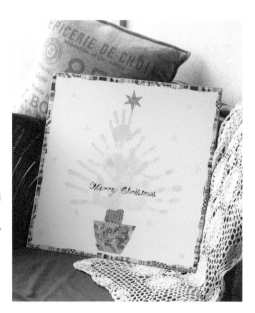

樹幹以及花盆要用咖啡色系的紙膠帶

除了使用咖啡色系紙膠帶拼貼而成，可混合使用各式紙膠帶，作品會變得更好看。

拼貼風的紙膠帶是關鍵所在

● · · ● · · ● · · ● · · ● · · ● · · ● · · ●

手印樹

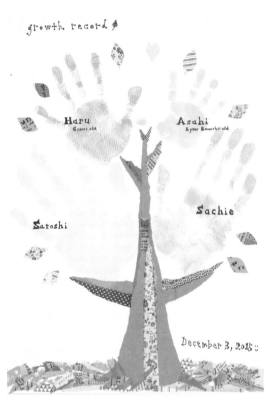

家人的手印宛如延伸至天空中的大樹一般。手印的時尚色調加上紙膠帶的點綴，使整幅作品不但好看，而且十分適合北歐風格的居家裝潢。

在手印寫上名字

· · · · · · · · · · · · · · · ·

將姓名與年齡寫在每個人的手印處。

樹幹的巧思

· · · · · · · · · · · · · · · ·

樹幹以及樹枝不要使用相同顏色的紙膠帶，像拼貼畫一樣，將各種紙膠帶用手撕下來，再黏貼上去。

將紙膠帶撕碎

泥土的部分用撕碎的棕色系紙膠帶重疊黏貼上去，呈現出鬆軟的感覺。

迎接新的一年留作紀念

● · · ● · · ● · · ● · · ● · · ● · · ● · · ●

元旦日出

大人與孩子從中心位置以繞圈的方式，將手印重疊蓋上去，做出「元旦日出」手印畫。誠心祈求光輝奪目的太陽，能在新的一年亮灼灼地照在我們身上。

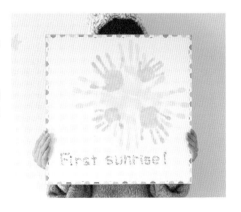

應用2.將手印畫當成禮物

手印畫就夠可愛了，若再加上照片、貼紙、文字等元素，更能凸顯出個人特色。請大家加上各種巧思，送給重要的人當禮物！

將紙張及貼紙重疊貼上變化不同的可愛造型

剪貼風卡片

在卡片紙上用包裝紙、蕾絲紙、貼紙、照片等素材，以剪貼風格隨意創作，就能變化出一張手印畫卡片。將卡片直立作為居家裝飾也很可愛！

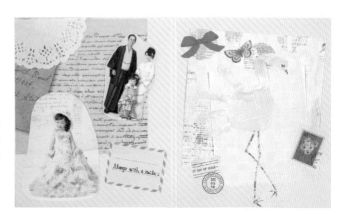

郵票為視覺重點

多出一些空間不知道如何設計時，可以貼上郵票圖案的紙膠帶，作為視覺重點。

最後用畫修飾

重疊貼上好幾張包裝紙及色紙後，再將手印剪下來黏貼上去，最後做出腳部及鳥嘴。

善用照片與手印，盡情為包裝紙加點變化

獨創包裝紙

小朋友可愛時期所拍攝的照片，還有此時所留下的手印畫，都能輕鬆利用變化成包裝紙。類似這樣的孩子成長記錄，最適合送給爺爺、奶奶當禮物！

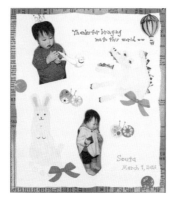

包裝紙也能加上邊框

用紙膠帶在包裝紙上做出邊框，或貼上貼紙，就能呈現五彩繽紛的感覺。

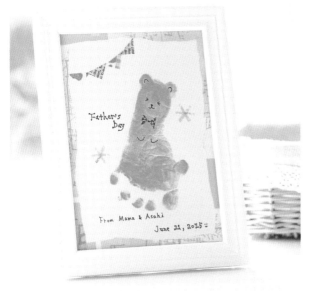

好看的相框可突顯作品

裝入相框當成禮物

小幅作品也能用紙膠帶加上變化，再裝進相框裡，就能變成適合送人的美麗禮物。

將包裝紙重疊貼上，呈現多采氣息

留言卡片

為了誠心感謝爸爸平日辛勞所製成的卡片，加上小象手印畫與親子照片，展現溫暖氛圍。

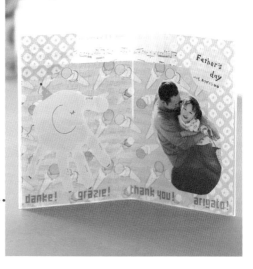

將數張紙重疊貼上正是關鍵所在

在樂譜圖案的紙上一層層貼上冰淇淋圖案的紙、千代紙、手印、照片，整張卡片就會變得華麗又繽紛。

應用3.用手印畫來包裝

手印畫作法簡單，看起來又很可愛，
非常適合作為禮物外包裝上的亮點。

配合內容物蓋出手印畫

禮物盒＆紙盒

送禮給受過關照的人或朋友時，都
能使用這種包裝技巧。手印畫的題
材，也可以配合送禮對象或內容而
變化。

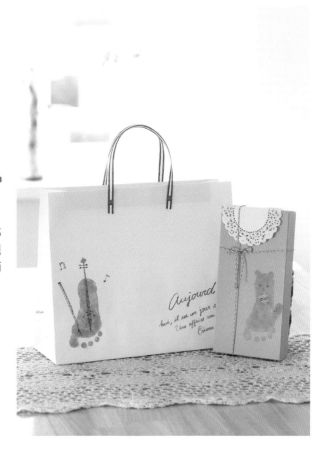

跳躍的音符真可愛

用美工刀將咖啡色紙
膠帶裁切成小塊，貼
成弦與弓的形狀，再
用筆描繪出樂器細節
處。音符也用紙膠帶
裁剪出來。

統一使用柔和色調

這是利用紙膠帶做成的
禮物盒，上頭有隻手印
畫蓋成的松鼠，手裡還
拿著大大的果實。搭配
紙盒色系統一色調，果
然是正確的選擇。

應用4.蓋手印畫當作成長紀錄

孩子還小時，一年的手腳大小就會起巨大變化。

將每個季節留下來的手印畫，統一收藏在折疊繪本裡，製作為成長相簿。

用手印及照片作變化

折疊繪本

將每個季節留下來的手印畫、照片、文字等黏貼在圖畫紙上，再用紙膠帶將好幾張圖畫紙連結起來，就能變成一本折疊繪本。創作時可使用不同顏色的圖畫紙，讓成品看起來五顏六色。

用腳印蓋出盛開的鬱金香

往腳尖方向將雙腳稍微張開，用粉紅色印泥蓋出雙腳腳印，再用美工刀裁切色紙做出莖和葉。

直接蓋上手印變成花朵

直接蓋上粉紅色手印就能成為一朵花，兩側用紙膠帶做出邊框，突顯花朵的色調。

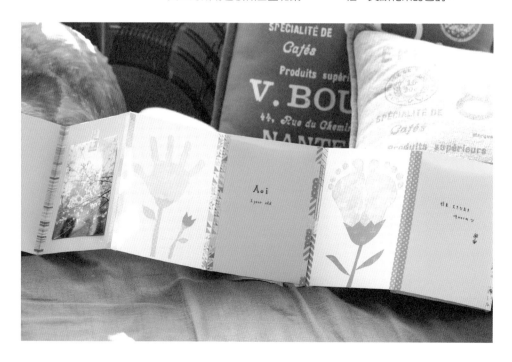

應用5.讓手印畫變成居家裝飾品

善用五顏六色的美麗手印畫，布置居家角落，
發揮手工作品的溫暖氣息。

以大自然題材為主軸

手印畫壁飾

在畫布貼上麻布，再用腳印蓋出蝴
蝶。最後加上蝴蝶結、五彩圖釘、木
製夾子等材料作變化，就能完成充滿
自然療癒氣息的壁飾。

用腳印蓋出蝴蝶的翅膀

用兩個鮮黃色的腳印蓋出蝴蝶
的翅膀，再於腳印之間描繪出
頭部、身體、觸角。

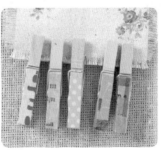

用可愛的木製夾子點綴一番

用五彩圖釘將碎布釘在畫框
上，碎布另一端再夾上整排彩
色木製夾子，變成視覺重點。

用五彩圖釘作簡單變化

五彩圖釘也能發揮極大用途，
作為壁飾的裝飾重點，也能用
來固定蝴蝶結及布料等素材。

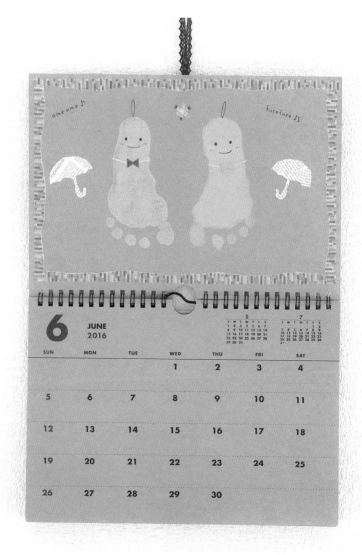

衷心祈求「明天會是好天氣」

手印月曆

在素色月曆上加上手印畫，就能完成獨一無二的月曆。其他月份也能用手印畫作點綴，搭配季節盡情變化不同的設計。

讓雨傘成為視覺重點

將英文報紙裁剪成雨傘狀，變成一個裝飾黏貼在月曆上。比方像這樣加上視覺重點，可讓作品的完成度更上一層。

應用6.手印畫變身獨創小物

手帳或筆記本等隨身用品都能加上手印畫，製作成獨創小物。

這是全世界絕無僅有的個人小物，鐵定令人愛不釋手。

加上手印畫讓封面更好看

手帳＆寶貝成長書

手帳或記錄小貝比日常生活的寶貝成長書這些每天都會使用到的物品，更要格外講究才行。可在封面加上手印畫，讓手帳或寶貝成長書變成永遠的珍藏。

在樂器上畫出細節處

用紙膠帶或筆呈現樂器細節處，只要在細節處作變化，就能變成各種不同的樂器。

貓熊的特徵就在眼睛

想要讓手印畫更像貓熊，須將眼睛畫得大一點，再加上有點下垂的感覺。

邊框不可或缺

用手撕紙膠帶黏貼在筆記本邊緣處，看起來會變得很時尚。

專欄 為手印畫作品加分的拍攝技巧

愈來愈多人喜歡將作品上傳至 Instagram 或部落格，想將作品拍得好看，並不需要準備特殊器材，只要懂得一些技巧，就能拍得很好看。現在就來介紹拍攝絕竅。

① 背景要簡潔

首先檢查照片背景，別讓亂七八糟多餘的背景入鏡。

② 善用自然光

日光燈會讓照片顏色偏藍，所以最好在陽光充足的地方運用自然光來拍攝。

③ 使用簡易反光板

可將白色圖畫紙折起來當作反光板，放在可以反射日照光線的位置，設法讓整個作品都能照射到光線。

 照射到自然柔和的光線，就能使整個作品呈現明亮的感覺。從側邊照過來的光線，則讓相框細節處看起來更明顯。

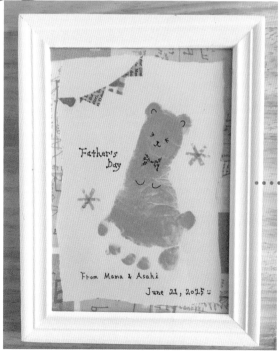

這是在日光燈下拍攝的作品，除了作品顏色偏藍，連自己的影子都會入鏡。

point

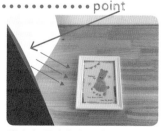

將白色圖畫紙折一折立起來，放在窗外陽光會照射到的位置，讓光線反射在作品上。

family field 親子田　親子田系列 024

紀錄成長瞬間的親子手印畫：
50 個好玩又簡單的手印創作素材，全家共享手作歡樂時光
親子で楽しむ 手形アート

作　　　者	山崎幸枝 (やまざき さちえ)
譯　　　者	蔡麗蓉
總 編 輯	何玉美
責 任 編 輯	李嫈婷
封 面 設 計	李涵硯
內 文 排 版	菩薩蠻數位文化有限公司
日 方 團 隊	編輯、取材／小池麻美(ZIN graphics)
	設計／高木聖(ZIN graphics)
	校對／有限會社　玄冬書林
出 版 發 行	采實出版集團
行 銷 企 劃	黃文慧・鍾惠鈞・陳詩婷
業 務 經 理	林詩富
業 務 副 理	何學文
業 務 發 行	張世明・吳淑華・林坤蓉
會 計 行 政	王雅蕙・李韶婉
法 律 顧 問	第一國際法律事務所　余淑杏律師
電 子 信 箱	acme@acmebook.com.tw
采 實 粉 絲 團	http://www.facebook.com/acmebook
Ｉ Ｓ Ｂ Ｎ	978-986-94081-0-3
定　　　價	299 元
初 版 一 刷	2017 年 1 月
劃 撥 帳 號	50148859
劃 撥 戶 名	采實文化事業有限公司
	104 台北市中山區建國北路二段 92 號 9 樓
	電話：02-2518-5198
	傳真：02-2518-209

國家圖書館出版品預行編目 (CIP) 資料

紀錄成長瞬間的親子手印畫:50 個好玩又簡單的手印
創作素材,全家共享手作歡樂時光 / 山崎幸枝著;蔡麗
蓉譯 .-- 初版 .-- 臺北市:采實文化,民 106.01
　面；　公分
ISBN 978-986-94081-0-3(平裝)

1. 兒童畫

947.47　　　　　　　　　　　　　　105022885

OYAKO DE TANOSHIMU TEGATA ART
Copyright © Sachie Yamazaki
All rights reserved.
Originally published in Japan by NIHONBUNGEISHA Co.,Ltd.
Chinese (in traditional character only) translation rights arranged with
NIHONBUNGEISHA Co.,Ltd. through CREEK & RIVER Co., Ltd.

采實出版集團
ACME PUBLISHING GROUP

廣　告　回　信
台　北　郵　局　登　記　證
台北廣字第03720號
免　貼　郵　票

采實文化　采實文化事業有限公司
ACME PUBLISHING

100台北市中正區南昌路二段81號8樓
采實文化讀者服務部　收
讀者服務專線：（02）2397-7908

紀錄成長瞬間的
親子手印畫
采實小手&小腳丫
創意繪畫活動

參加方式

1. 按讚加入采實文化臉書粉絲團。
2. 與寶貝共同在本回函頁創作手印畫。
3. 即日起請拍下寶貝與本回函頁創作的手印畫，將合照上傳至個人臉書專頁（權限設為公開）並留言「# 紀錄成長瞬間的親子手印畫 #采實文化」
4. 將發文截圖並 e-mail 至采實信箱（acmebook01@acmebook.com.tw），信件主旨：「小手 & 小腳丫創意繪畫活動」，信件內容留下臉書帳號、姓名、電話、收件地址。
5. 采實小編會將截圖上傳至采實文化粉絲團「采實小手 & 小腳丫創意繪畫活動頁」，邀請親友們來為自己的照片按讚，就有機會獲得多項超值好禮。

采實文化臉書粉絲團請掃描

活動日期

即日起至 2017/3/1 日止（以上傳時間為憑）
2017/3/17 日公佈得獎名單於采實文化臉書粉絲團
詳情請上采實文化臉書粉絲團

活動獎項

◎最佳人氣獎一名，由按讚數最高者得獎（按讚數相同者隨機抽出）。
可獲得《pearhead》寶貝手腳印相框，市價 1668 元。
◎最佳創意獎一名，由采實文化社長選出。
可獲得【台灣 ilovekids】快洗式超大印台 -8 色組，市價 1200 元。
◎最佳裝飾獎一名，由采實文化總編輯選出。
可獲得環遊世界自黏式相本，市價 850 元。
◎最上鏡頭獎五名，由采實文化編輯群選出。
可獲得花草彩繪塗鴉著色貼紙本（含 10 色著色筆）市價 430 元。
采實文化保有取消或修改活動的權利

采實小手&小腳Y創意繪畫活動

紀錄成長瞬間的
親子手印畫

讀者資料（本資料只供出版社活動與內部建檔及寄送必要書訊使用）

1. 家長姓名：

2. 性別：□男　□女

3. 出生年月日：民國　　　年　　　月　　　日（年齡：　　　歲）

4. 教育程度：□大學以上　□大學　□專科　□高中（職）　□國中　□國小以下（含國小）

5. 聯絡地址：

6. 聯絡電話：　　　　　　　　　　7. 電子郵件信箱：